"1초 만에 전문가처럼 찍기"

스마트폰으로 찍는

나만의 인생샷

아티오
ArtStudio

1초 만에 전문가처럼 찍기
스마트폰으로 찍는 나만의 인생샷

2021년 10월 10일 초판 발행
2025년 4월 1일 개정판 인쇄
2025년 4월 10일 개정판 발행

펴 낸 이 ┃ 김정철
펴 낸 곳 ┃ 아티오
지 은 이 ┃ 남시언
마 케 팅 ┃ 강원경
기획·진행 ┃ 김미영
디 자 인 ┃ 김지영
전 화 ┃ 031-983-4092~3
팩 스 ┃ 031-696-5780
주 소 ┃ 경기도 고양시 일산 동구 호수로 336 (브라운스톤, 백석동)
등 록 ┃ 2013년 2월 22일
정 가 ┃ 20,000원
홈페이지 ┃ http://www.atio.co.kr

프롤로그 Prologue

세상에서 가장 좋은 카메라는 무엇일까요? 정답은 언제든지 쓸 수 있고, 사용하기 쉬우면서도 자주 사용하는 카메라입니다. 세상에 이것보다 더 좋은 카메라는 존재하지 않습니다. 최고의 카메라는 여러분과 항상 함께하고 있고 한 손으로 들어도 무리가 없을 정도로 가볍습니다. 화면은 크고 배터리와 저장 공간도 넉넉합니다.

사람들이 스마트폰으로 사진과 동영상을 촬영하는 이유는 소중한 순간을 포착하여 기록으로 남겨두기 위함입니다. 친구들과의 모임, 가족들과의 식사, 즐거운 여행, 출퇴근길에 우연하게 본 예쁜 하늘까지, 우리 일상에는 아름답고 소중한 순간들이 넘칩니다. 이런 순간적인 상황을 대비하여 항상 무거운 카메라를 휴대하는 일은 쉽지 않습니다. 하지만 스마트폰은 항상 휴대할 수 있고, 빠르게 촬영할 수 있습니다. 인스타그램 같은 소셜미디어의 등장은 사진을 더 쉽게 공유할 수 있도록 해 줍니다.

과거에는 사진과 동영상을 제작하는 일이 전문가들의 영역이었습니다. 그러나 요즘에는 누구나 스마트폰 하나만으로 자신만의 사진과 동영상을 촬영하고 편집할 수 있습니다. 이제 무거운 카메라로 사진을 촬영한 다음 컴퓨터로 옮기고, 그 옮긴 사진을 편집 프로그램으로 수정하는 시대는 지났습니다. 현재 스마트폰에서 쓸 수 있는 사진 관련 앱(App)이 수백 개에 달합니다. 요즘에는 스마트폰만 가지고 있다면, 누구나 사진작가가 될 수 있습니다.

스마트폰의 카메라가 좋다고 해서 반드시 사진을 잘 찍는다는 뜻은 아닙니다. 카메라는 사진을 만들어내는 기기일 뿐이며, 그 사진을 구성하고, 연출하고, 편집하는 일은 사용자의 몫입니다. 훌륭한 사진을 위해서는 충분한 연습과 경험, 이론을 바탕으로 한 구도 잡기, 그리고 보정 등 다양한 기술이 요구됩니다.

이 책은 스마트폰으로 사진을 촬영하는 방법을 초보자의 시각에서 쉽고 재미있게 풀어썼습니다.

사진 세계에 오신 여러분을 환영합니다. 일상을 기록하고 아름다운 추억을 남겨보세요. 이제 여러분도 모바일 포토그래퍼입니다.

목차 Contents

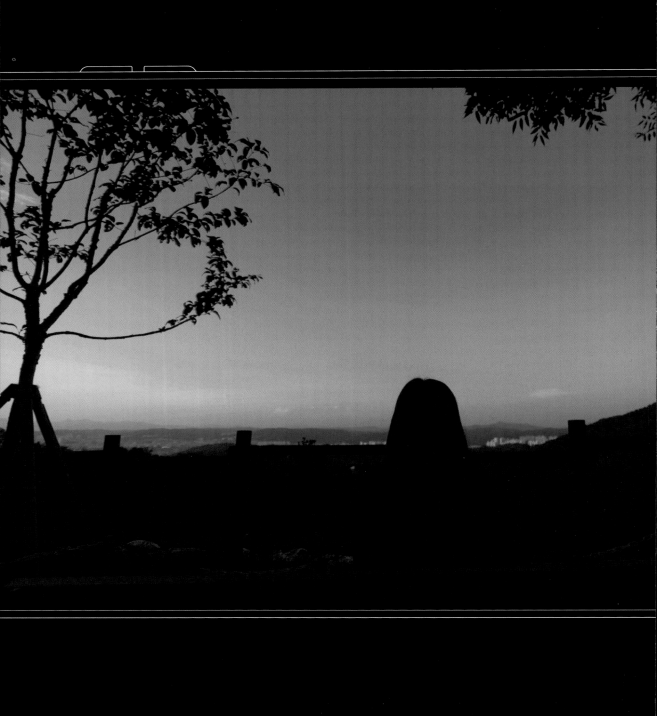

HDR

PART 01

스마트폰
사진 작가에 도전!

DSLR 카메라보다 스마트폰 카메라로
사진을 찍어야하는 이유

HDR

아무리 비싸고 좋은 카메라를 가지고 있다고 하더라도 그 카메라를 자주 사용하지 않는다면 무용지물입니다. 세상에서 가장 좋은 카메라는 항상 곁에 있고 자주 사용하는 카메라입니다. 대부분의 사람들이 항상 스마트폰을 가지고 다닙니다. 이것이야말로 스마트폰의 가장 큰 매력입니다.

스마트폰의 이미지 결과물이 카메라에 비해 좋지 않다는 생각은 낡은 사고방식입니다. 최근에 출시되는 스마트폰들은 대체로 카메라 성능이 대단히 훌륭한 편입니다. 전문가가 아닌 일반인들의 시선에서는 값비싼 카메라로 촬영한 사진과 평범한 스마트폰으로 촬영한 사진을 구분하기가 쉽지 않습니다. 요즘에는 스마트폰 하나로 사진을 촬영하고 동영상을 제작하는 많은 크리에이터들이 있습니다.

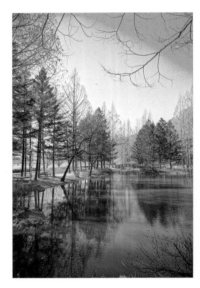
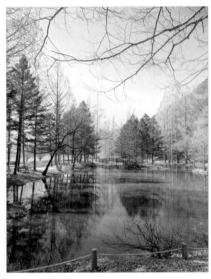

| 하나는 스마트폰으로, 하나는 풀 프레임 미러리스로 촬영한 사진입니다. 구분해보세요.

스마트폰의 크기는 작습니다. 카메라에 비해 센서 크기가 작을 수밖에 없는 물리적인 한계를 소프트웨어로 극복하는 스마트폰의 이미지 결과물은 더 이상 카메라에 비해 뒤처지지 않습니다. 카메라가 무엇인지는 중요하지 않습니다. 중요한 건 화면에 무엇을 담을 것인가 입니다. 언제나 편하게 손이 가는 카메라가 최고의 카메라입니다. 여러분의 주머니 속에 이미 최고의 카메라가 준비되어 있습니다.

1. 작고 가볍다

스마트폰으로 사진을 찍는 작업은 빠르고 경쾌하며 어렵지 않습니다. 스마트폰만 있다면, 누구라도 사진이나 동영상을 이용해 소중한 순간을 포착할 수 있습니다. 사진 한 장을 찍기 위해 거의 2kg에 육박하는 DSLR 카메라와 300만 원짜리 렌즈를 항상 들고 다닐 순 없습니다. 스마트폰의 카메라는 상대적으로 매우 가벼워서 주머니에, 가방에서 순식간에 꺼낸 다음 촬영할 수 있습니다. 스마트폰의 무게는 대략 200g 내외입니다. 카메라에 비해 굉장히 가벼운, 하지만 성능은 뛰어난 다재다능한 장비입니다.

| 스마트폰 카메라는 가볍기 때문에 언제라도 편하게 쓸 수 있습니다.

2. 쉽다

카메라를 처음 사면 배워야 할 게 산더미입니다. 카메라는 여전히 메뉴가 복잡하고 다소 어렵습니다. 하지만 사진이나 동영상 촬영에 처음 입문하는 사람들에게도 스마트폰으로 사진을 촬영하는 건 쉬운 일입니다. 단지 카메라 앱을 실행하고 촬영 버튼을 누르는 것만으로도 훌륭한 사진을 찍을 수 있습니다. 동영상도 마찬가지입니다.

3. 렌즈를 교환하지 않고도 다양한 화각을 쓸 수 있다

최근에 출시되는 스마트폰들은 최소 2개의 렌즈를 장착하고 있으며 3개~4개의 렌즈를 장착하고 출시되기도 합니다. 렌즈를 여러 개 가지고 있다는 건, 제자리에 서서 렌즈를 교환하지 않고도 터치 한 번으로 화각을 조절할 수 있다는 의미입니다. 초광각, 광각, 망원 렌즈 등 상황별로 필요한 렌즈들을 대부분 갖추었습니다. 이런 편리함은 스마트폰만의 큰 장점입니다.

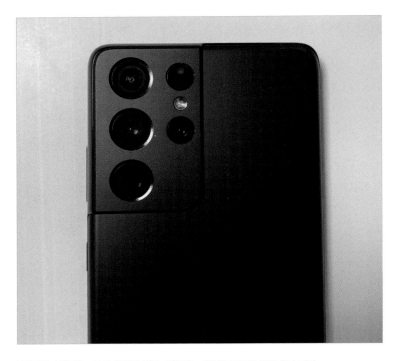

| 필자가 사용하는 삼성 갤럭시 S21 울트라는 4개의 렌즈를 갖고 있습니다.

4. 결과물의 공유가 편리하다

요즘에는 단순히 사진을 촬영만 하는 경우는 거의 없습니다. 블로그나 페이스북, 인스타그램, 혹은 카카오톡 등을 통해 다른 사람에게 보여줄 목적으로 촬영하는 경우가 대부분입니다. 인터넷에 사진을 게시하는 가장 편한 방법은 스마트폰으로 촬영하는 것입니다. 크기를 조절할 필요도 없고, 번거롭게 사진을 컴퓨터로 빼낸 다음 다시 스마트폰으로 전송해야 할 일도 없습니다. 더불어 스마트폰은 언제나 인터넷에 연결되어 있는 장비입니다.

5. 화면이 더 크다

사진을 촬영하는 것 못지않게 찍은 사진을 보면서 검토하는 것 또한 매우 중요합니다. 대부분의 스마트폰은 카메라에 비해 더 큰 액정 화면을 갖고 있습니다. 또한, 화면이 더 밝고, 선명합니다. 큰 화면은 원하는 결과물이 촬영되었는지 살펴볼 때 매우 유용합니다.

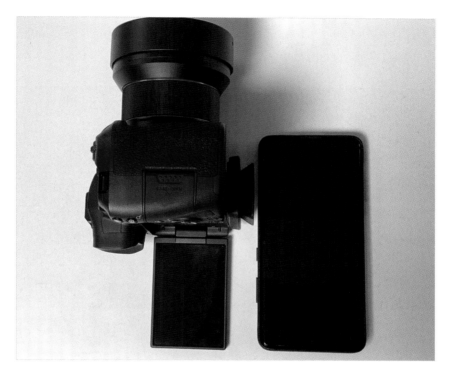

| 풀 프레임 미러리스(EOS R)와 삼성 갤럭시S21울트라 액정 크기 비교

해가 쨍한 날 야외에서 촬영을 한다고 할 때, 주변이 밝아서 카메라의 액정은 잘 보이지 않는 경우가 대단히 많습니다. 스마트폰의 밝은 화면은 맑은 날 야외에서 촬영할 때 이점이 있습니다. 또한, 큰 화면은 화면 구도를 잡는 데 도움이 됩니다.

6. 사진을 즉시 편집할 수 있다

카메라는 오직 사진과 동영상을 촬영하기 위한 전용 장비입니다. 카메라로 찍은 사진을 편집하려면 컴퓨터로 사진을 옮겨야 하고, 사진을 편집할 수 있는 별도의 프로그램도 따로 구비해야 합니다. 반면에 스마트폰은 다양한 기능들과 센서들을 장착한 전천후 장비라고 할 수 있습니다. 훌륭한 기능을 자랑하는 유·무료 사진 촬영 앱들과 사진 편집 앱들이 많습니다. 사진이나 동영상을 촬영한 기기에서 바로 편집할 수 있다는 건 엄청난 장점입니다. 스마트폰으로 촬영한다면, 사진을 찍은 후 그 자리에서 바로 편집해서 곧장 공유할 수 있습니다.

| 스마트폰에서 활용할 수 있는 다양한 사진 관련 앱들

7. 남들의 시선에서 자유롭다

여행지나 음식점에서 무거운 카메라로 촬영 중이라면, 아무래도 사람들의 시선을 받게 됩니다. 반면에 스마트폰으로 촬영하는 건 일상적이며 부담스럽지 않아서 사람들의 시선도 덜 받게 됩니다. 물론 필자처럼 다른 사람의 시선을 오히려 즐기는 작가들도 있습니다만, 모두가 그런 성향을 가지고 있는 것은 아닙니다. 따라서 스마트폰으로 촬영한다면, 더 자유롭게 촬영할 수 있습니다.

멋있는 사진을 찍어보자!
스마트폰 파지법

　스마트폰은 다른 카메라에 비해 가볍고 크기가 작아서 사진이나 동영상 촬영을 할 때 심혈을 기울여야 하는 기기입니다. 작고 가벼운 디자인의 물리적인 기기 특성상 쉽게 미끄러지기도 하고 어두운 환경에서는 흔들린 사진이 찍힐 가능성도 높습니다. 따라서 처음부터 올바른 스마트폰 파지법을 익혀두면, 유용하게 활용할 수 있습니다.

| 스마트폰에서 이미지를 촬영할 때의 자세

　스마트폰 촬영 초보자분들이 유의해야 할 부분은 카메라의 렌즈를 손가락으로 가리지 말아야 한다는 점입니다. 스마트폰은 후면 모서리 쪽에 카메라가 있기 때문에 자칫하면 손가락이 사진에 나타날 수 있습니다. 지갑형 폰 케이스를 사용하는 경우에도 카메라 렌즈를 가리지 않도록 주의합니다.

　특히 손가락이 아주 조금만 나타나는 사진의 경우에는 사진을 촬영할 땐 잘 보이지 않을 때가 많아서 처음부터 카메라 렌즈 주변에 손가락이 없도록 잡는 방법을 익혀두는게 좋습니다. 스마트폰 파지법은 사진 촬영뿐만 아니라 동영상 촬영에서도 매우 중요한 포인트입니다.

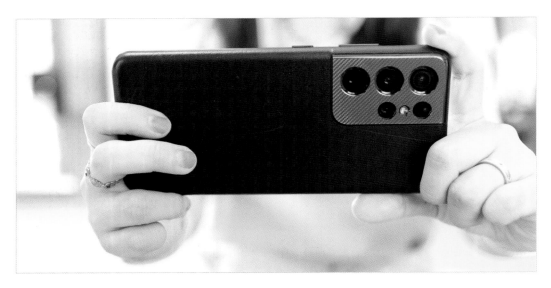

| 기본적인 스마트폰 촬영 시 파지법(가로)

　오른손잡이 기준, 일반적으로 스마트폰을 가로로 잡고 찍을 땐 촬영 버튼이 오른쪽에 배치되고 카메라 렌즈는 왼쪽에 있는 모양이 만들어집니다. 오른손은 가볍게 잡고 엄지손가락으로 촬영 버튼을 누를 수 있도록 합니다. 왼손은 가볍게 잡는다는 생각으로 잡으면 좋습니다. 집게손가락을 이용하면 카메라 렌즈를 가리지 않는 자세가 만들어집니다.

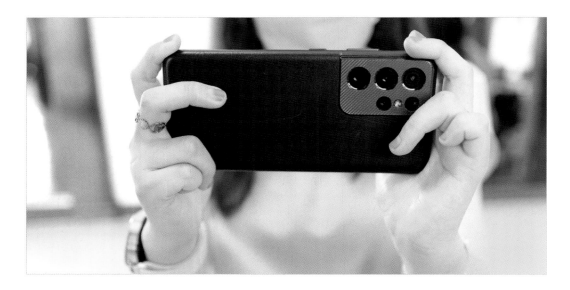

　손바닥을 이용해 거치한다면, 카메라 렌즈를 손가락이 가리지 않도록 유의합니다.

| 기본적인 스마트폰 촬영 시 파지법(세로)

　세로로 촬영할 경우에는 손 모양이 조금 달라집니다. 스마트폰의 몸통을 휘어잡듯이 손으로 잡고 다른 한 손은 스마트폰 아래쪽에 가볍게 걸친다는 생각으로 잡아줍니다. 촬영 버튼은 엄지손가락이나 검지손가락을 이용해 터치할 수 있습니다.

| 한 손으로 촬영할 경우(가로)

　만약 한 손으로 촬영할 경우 스마트폰을 놓치지 않도록 꽉 잡고 엄지손가락을 이용해 촬영 버튼을 누릅니다. 하지만 두 손으로 촬영할 때에 비해 흔들릴 수 있다는 점, 스마트폰을 놓치기 쉽다는 점 등의 이유로 추천하는 방법은 아닙니다.

| 한 손으로 촬영할 경우(세로)

　스마트폰으로 촬영할 때 세로 사진은 한 손으로 찍는 경우가 대단히 많습니다. 셀피(Selfie) 촬영에서도 한 손으로 찍는 경우가 많고, 가로 사진에 비해서 세로 사진은 한 손으로 촬영하는 경우가 많으므로 일반적인 촬영 방법 중 하나라고 할 수 있습니다.

| 셀피 촬영에서 한 손으로 촬영하는 모습

세로 모드에서 한 손으로 촬영하는 경우에는 보통 아래쪽을 받치는 형태로 잡으면 한 손으로 촬영 버튼을 누를 수 있습니다.

| 팔꿈치가 몸에서 떨어진 사진

평범한 사용자들이 스마트폰으로 촬영할 때 자기도 모르게 습관처럼 팔꿈치를 붙이지 않고 촬영합니다. 이 방법은 사진을 촬영할 땐 크게 문제 되지 않을 수 있겠으나 동영상을 촬영할 때, 그리고 어두운 환경에서 촬영할 땐 원하는 이미지를 얻지 못할 가능성이 높아집니다.

| 팔꿈치를 몸에 붙인 사진

촬영할 때 팔꿈치를 몸에 살짝 붙인 자세로 촬영하는 방법을 추천합니다. 흔들림을 잡아주고 더 선명한 이미지를 얻는 데 도움이 됩니다.

⚡ ✴ HDR ◉ ⏱ ◉

스마트폰으로 사진이나 동영상을 촬영할 때 가장 먼저 해야 하는 작업은 스마트폰의 렌즈를 청소해서 깨끗하게 만드는 일입니다. 스마트폰의 카메라 렌즈는 별도의 캡이 없어서 항상 노출되어 있습니다. 여기에는 먼지나 기름, 지문 등이 쉽게 묻습니다. 따라서 항상 스마트폰의 렌즈를 청소하는 습관을 들이는 게 좋습니다. 대부분의 전문가들이 촬영전, 카메라의 렌즈를 깨끗하게 닦고 촬영에 임합니다.

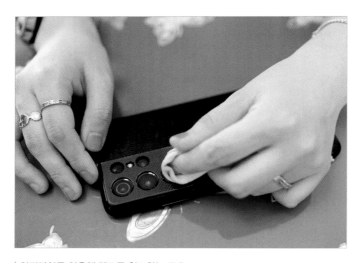

필자가 강력하게 추천하는 방법은 안경닦이를 이용해 렌즈를 청소하는 것입니다. 청소가 쉽고 간단하며 안경닦이를 휴대하기도 쉬운 게 장점입니다.

| 안경닦이를 이용해 렌즈를 청소하는 모습

먼지를 효과적으로 제거할 수 있는 '에어 블로워' 제품을 사용해보는 것도 좋습니다. 큰 먼지나 작은 돌 같은 경우 렌즈에 스크래치를 낼 수 있으므로 블로워를 이용해 큰 먼지를 날려보내고 안경닦이로 닦아주면 더욱 효과적입니다. 더불어 스크래치를 방지하는 데 도움이 됩니다.

스마트폰 카메라 렌즈
100% 활용하기

최근 출시되는 스마트폰들은 카메라 렌즈가 2개 이상입니다. 각 렌즈별 특성을 이해하고 있으면 촬영하는 상황에 맞는 렌즈를 선택하여 좀 더 효율적인 촬영을 이어갈 수 있습니다. 재미있고 멋진 사진을 찍기 위해서는 장면에 맞는 화각을 선택할 수 있어야 합니다.

⚡ 화각이 무엇인가요?

화각이란 렌즈를 통해 담을 수 있는 이미지의 각도를 의미합니다. 화각이 넓다는 이야기는 사진을 더 넓게 찍을 수 있다는 뜻입니다. 반대로 화각이 좁다는 이야기는 더 좁게 찍는다는 걸 뜻합니다. 넓은 화각의 장점과 단점이 있으며 좁은 화각에도 장단점이 있으므로 촬영자는 상황에 따라 적절한 화각을 선택해야 합니다.

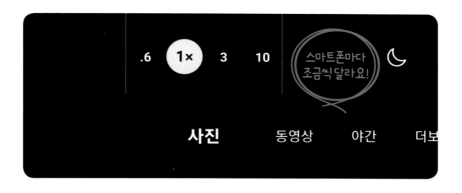

렌즈가 2개 이상인 스마트폰에서 카메라 앱을 실행하면 아래쪽에 숫자가 적힌 버튼을 볼 수 있습니다.

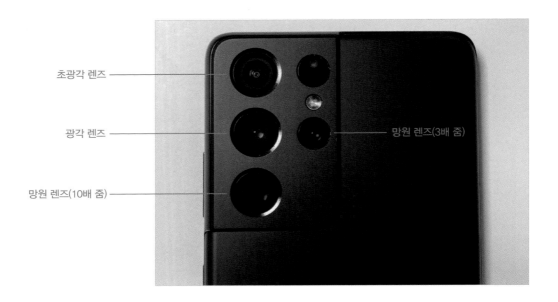

초광각 렌즈 ─

광각 렌즈 ─

망원 렌즈(3배 줌)

망원 렌즈(10배 줌) ─

갤럭시 울트라 모델의 경우 4개의 렌즈를 갖고 있으며 왼쪽부터 순서대로 초광각, 광각, 망원 렌즈(3배율), 망원 렌즈(10배율)입니다.

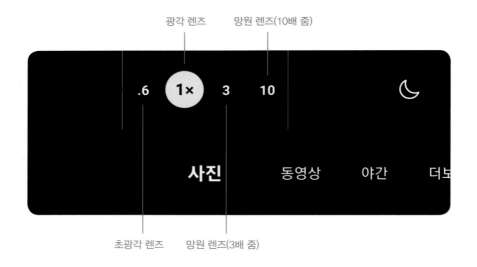

광각 렌즈 망원 렌즈(10배 줌)

초광각 렌즈 망원 렌즈(3배 줌)

각 렌즈들은 카메라 앱 아래쪽에 있는 숫자 버튼에 1:1로 연결되어 있습니다. 따라서 제일 왼쪽에 있는 숫자(0.6 초광각 렌즈)를 선택하고 촬영할 경우 스마트폰에서는 위쪽에 있는 첫 번째 렌즈로 촬영하게 됩니다. 렌즈를 하나씩 손가락으로 막아보세요. 더 빨리 원리를 이해할 수 있습니다.

1. 전체를 한눈에 보여주는 초광각 렌즈

 광각 렌즈는 넓은 화면을 찍을 수 있는 렌즈입니다. 초광각 렌즈는 일반 광각 렌즈보다 더 넓게 찍을 수 있는 렌즈입니다. 광범위한 화각으로 전체를 한 번에 보여줄 때 주로 사용되는 렌즈입니다.

| 굉장히 넓은 화면을 보여줄 수 있는 초광각 렌즈

초광각 렌즈는 넓은 범위를 한꺼번에 보여줄 때 특히 유용합니다. 넓은 화면을 보여주는 초광각 렌즈의 특성상 인물사진이나 상품 사진보다는 기본적으로 풍경 사진이나 전경 사진에 좀 더 적합합니다. 하지만 초광각 렌즈 고유의 느낌을 살린 인물 사진도 나쁘지 않습니다. 배경과 어우러진 예쁜 장면을 담을 수 있습니다.

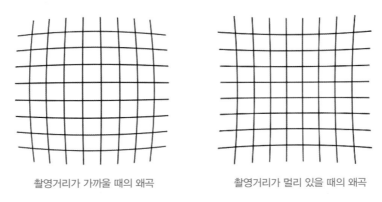

촬영거리가 가까울 때의 왜곡 촬영거리가 멀리 있을 때의 왜곡

| 광각 렌즈의 렌즈 왜곡 현상

초광각 렌즈와 광각 렌즈 모두 렌즈의 특성상 왜곡이 발생합니다. 사진에서 원근감이 표현됩니다. 따라서 초광각 렌즈와 광각 렌즈를 사용할 땐 왜곡에 신경 써야 합니다. 왜곡은 가운데를 중심으로 테두리로 갈수록 심해지는데, 특히 인물 사진을 촬영할 때 주의해야 할 부분입니다. 초광각 렌즈는 화각이 더 넓으므로 광각 렌즈보다 왜곡이 더 강하게 나타납니다.

촬영하고자 하는 피사체와의 촬영 거리가 가까울 경우 가운데 부분이 도드라지면서 실제보다 더 커 보입니다. 반대로 촬영하고자 하는 피사체와의 촬영 거리가 멀 경우에는 가운데 부분이 작아 보이고 테두리 부분은 더 길게 표현됩니다. 이런 왜곡 현상은 풍경 사진을 좀 더 생동감 있게 표현할 때 유용합니다.

⚡ 왜곡은 나쁜 것인가요?

일반적으로 왜곡은 인물사진에 적합하지 않지만, 역으로 왜곡을 잘 활용하면 날씬하고 다리가 길어 보이면서 얼굴은 더 작아 보이는 예쁜 인물 사진을 연출할 수 있습니다.

초광각 렌즈와 광각 렌즈로 인물 사진을 촬영할 때 왜곡에 좀 더 신경 써야합니다. 가운데 부분과 주변부에 왜곡이 발생하므로 피사체와의 거리가 대단히 중요합니다. 적당한 거리를 유지한 상태에서 촬영한다면, 원하는 연출을 할 수 있어서 촬영자 입장에서는 자유도가 높은 렌즈이기도 합니다. 예를 들어 키가 작은 사람이라면, 키가 커 보이는 사진으로 표현할 수 있습니다. 실제보다 더 날씬하게 표현할 때에도 유용합니다. 가운데 부분에 얼굴을 위치시킨다면, 얼굴을 더 작게 표현할 수도 있죠.

최근에 출시되는 스마트폰에서는 초광각 렌즈의 왜곡 현상을 줄여주는 소프트웨어가 탑재되어 있습니다. 따라서 예전처럼 초광각 렌즈로 촬영하더라도 왜곡이 심하지 않습니다. 필자는 초광각 렌즈를 선호하는 편이며 초광각 렌즈를 이용해서 인물 사진을 많이 찍습니다. 배경과 인물이 잘 버무려진 스타일의 사진을 원한다면, 초광각 렌즈를 사용해보는 것도 좋습니다.

| 초광각 렌즈의 왜곡을 이용해 찍은 인물 사진

2. 기본 렌즈이면서 언제라도 유용한 광각 렌즈

광각 렌즈는 스마트폰 카메라 앱에서 기본이 되는 렌즈입니다. 초광각 렌즈에 비해서는 촬영되는 범위가 좁지만, 망원 렌즈보다는 넓습니다. 보기 좋은 사진을 찍을 때 유용하며 풍경, 인물, 제품 사진에 이르기까지 어떤 장면을 찍더라도 안정적인 장면을 촬영할 수 있는 게 장점입니다. 초광각 렌즈보다 왜곡이 적으며, 기본 카메라인 만큼 화소 수가 높아서 화질은 가장 좋습니다.

| 광각 렌즈는 어떤 상황에서도 편안한 사진을 찍을 수 있습니다

3. 예쁜 인물 사진을 찍고 싶을 때! 망원 렌즈

　망원 렌즈는 멀리 있는 피사체를 가까이 당겨 찍는 스타일의 렌즈입니다. 초광각 렌즈와 광각 렌즈에 비해 화각이 좁기 때문에 좁은 화면으로 촬영됩니다. 불필요한 부분을 화면에서 제거할 수 있으므로 피사체에 집중 조명되는 효과를 볼 수 있습니다. 광각 렌즈에서 불가피하게 발생하던 렌즈 왜곡 현상이 거의 보이지 않는 이미지를 얻을 수 있습니다.

　초광각 렌즈가 풍경 사진에 잘 어울리는 스타일이었다면, 망원 렌즈는 인물 사진에 적합한 렌즈입니다. 좁은 화면과 낮은 조리개를 통해 배경이 흐려지는 아웃포커싱에 유리하지만, 기본적으로 떨어져 있는 피사체를 당겨서 찍는 것이므로 손떨림에 취약하다는 단점도 있습니다.

| 인물 사진에선 기본 광각 렌즈보다 망원 렌즈가 적합합니다

PART 02

이것만 알아도 초보 탈출!
다양한 카메라 설정

언제나 인생 샷이 가능한
스마트폰 카메라 앱 메뉴 살펴보기

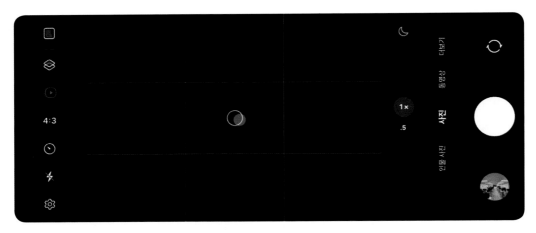

| 스마트폰 카메라 앱 화면 구성(삼성 갤럭시S21 울트라)

스마트폰 카메라 앱은 다양한 메뉴를 갖추고 있습니다. 스마트폰의 카메라 기능은 점점 더 강화되는 추세이며 기능들이 계속 추가되는 쪽으로 발전하고 있습니다. 사진 기능뿐만 아니라 동영상 기능도 대폭 업그레이드되고 있으며 하나의 기기에서 다양한 기능을 활용할 수 있으므로 매우 유용합니다.

소프트웨어의 도움으로 다양한 기능들을 이용할 수 있다는 장점이 있는 반면 늘어난 기능으로 인해 화면 구성이 다소 복잡해 보이는 단점도 있습니다. 하지만 어렵지 않습니다. 이제 메뉴들을 간단하게 한 번 살펴보겠습니다. 각 메뉴별 구체적인 사용법은 다음 장에서 자세히 다룹니다.

⚡ 모든 메뉴를 다 알아야 하나요?

모든 메뉴를 완벽하게 다 알고 있을 필요는 없습니다. 하지만 다양한 환경에서 원하는 장면을 촬영하여 원하는 결과물을 만들기 위해서는 여러 가지 기능들을 익혀두는 게 도움이 됩니다. 기능을 이해하고 있는데 사용하지 않는 것과 몰라서 사용하지 못하는 건 다릅니다.

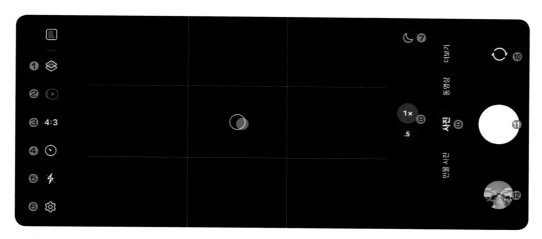

| 다양한 스마트폰 카메라의 메뉴들

❶ 뷰티 필터 : 스마트폰으로 인물 사진이나 풍경 사진 등을 촬영할 때 피사체를 자동으로 인식해서 자동으로 색감 등을 보정해 주는 기능입니다. 서드파티 앱보다 성능은 부족하지만, 얼굴 보정 전용 앱에 비해서 좀 더 좋은 화질로 촬영할 수 있다는 장점이 있습니다.

❷ 모션 포토 : 촬영 버튼을 누르기 직전부터 촬영 버튼을 누르기까지 짧은 순간을 동영상으로 촬영해 주는 기능입니다. GIF로 만들 수도 있습니다.

❸ 사진 비율 : 사진의 비율을 설정합니다. 16:9, 4:3 비율 등이 있습니다.

❹ 타이머 : 촬영 버튼을 누른 다음 몇 초 후에 사진이 찍히는지를 결정하는 타이머 기능입니다.

❺ 플래시 : 플래시를 켜거나 끄는 기능입니다.

❻ 설정 : 스마트폰 카메라와 관련된 전반적인 설정을 할 때 필요합니다.

❼ 장면별 최적 촬영 : 스마트폰이 피사체를 분석해서 자동으로 사진을 보정해 주는 기능입니다. 가령, 음식을 촬영할 경우 음식 모드로 자동으로 전환됩니다.

❽ 카메라 렌즈 변경 : 카메라 렌즈를 변경합니다.

❾ 촬영 모드 변경 : 촬영 모드를 사진, 동영상, 프로 모드 등으로 변경할 때 사용합니다.

❿ 카메라 전환 : 카메라를 후면 카메라에서 전면 카메라로, 혹은 그 반대로 전환합니다.

⓫ 셔터 : 사진을 촬영하거나 동영상 촬영을 시작합니다. 동영상 촬영의 경우 셔터를 한 번 더 눌러 촬영을 종료합니다.

⓬ 갤러리 : 갤러리에서 촬영된 앨범을 확인할 때 사용합니다.

수평 맞는 사진을 위한
격자 설정하기

🗲 ✦ HDR ◎ ⏱ ◓

동영상뿐만 아니라 사진도 언제나 수평이 맞는 사진이 좋습니다. 편집 프로그램에서 회전 기능을 이용해 수평을 맞춰줄 수도 있지만, 이렇게 하면 테두리 부분이 잘려나가게 되어 촬영했을 때의 그 느낌을 잃게 됩니다. 고의적으로 사진을 삐딱하게 찍는 경우가 아니라면, 항상 촬영자는 수평에 신경 써야하고 수평이 맞는 사진을 찍어야 합니다. 무엇보다 수평이 맞는 사진이 보기에 좋습니다.

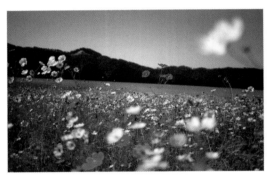

| 수평이 맞지 않는 사진

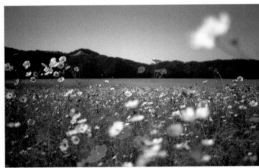

| 수평이 맞는 사진

눈대중으로 수평을 맞출 수는 없기 때문에 스마트폰 화면에 수직/수평 안내선을 표시해야 합니다. 앞으로는 화면에 표시된 수직/수평 안내선을 확인하면서 촬영하는 습관을 들이는 게 좋습니다.

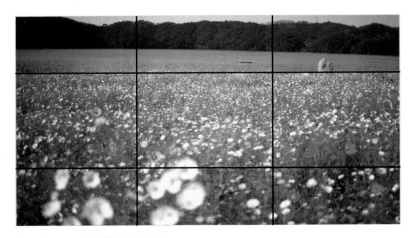

| 수직/수평 안내선을 활성화한 화면

사진의 수평과 수직을 맞출 땐 화면을 9등분으로 나누어주는 3분할 격자선을 활용합니다. 모든 카메라 및 스마트폰에 해당 기능이 포함되어 있습니다. 이 격자선을 활용하여 지평선, 수평선, 건물, 바닥 등의 위치를 확인하면서 수평과 수직을 맞추어 봅니다.

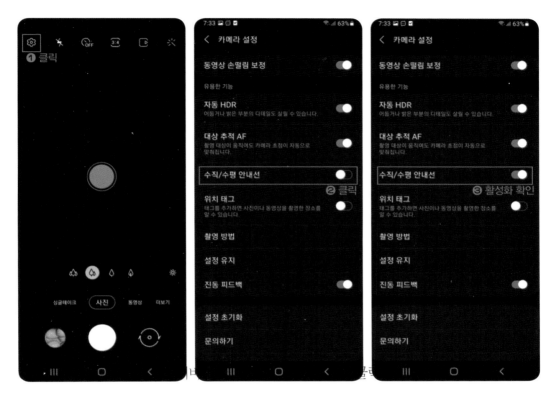

| 스마트폰에서 수직/수평 안내선 활성화하기

❷ 카메라 설정에서 메뉴를 아래쪽으로 내려서 수직/수평 안내선을 찾은 후 클릭하여 활성화합니다.

❸ 수직/수평 안내선이 활성화된걸 확인한 후 다시 카메라 앱으로 되돌아가서 화면에 수직/수평 안내선이 표시되는지 확인합니다.

수평과 수직이 잘 맞는 사진이 보기에도 좋으며 훌륭한 사진 결과물을 보장해줍니다.

나에게 딱 맞는
화면 비율 설정하기

카메라에서는 다양한 화면 비율을 설정하여 촬영할 수 있습니다. 4:3, 16:9, 1:1 비율 등이 있습니다.

1. 16:9 비율

16:9 비율 가로 사진은 전형적인 와이드 스타일의 이미지입니다. 가로로 길쭉하게 펼쳐진 모습이며 블로그, 유튜브 등에서 자주 볼 수 있는 비율입니다. 16:9 비율은 유튜브 권장사양이므로 유튜브용 사진과 동영상에는 16:9 가로 비율로 촬영하는 걸 추천합니다.

| 16:9 비율 가로 사진

| 16:9 비율 세로 사진은 9:16으로 표현됩니다

　이미지 비율의 표기는 앞자리가 가로 비율을 뜻합니다. 즉, 16:9 비율은 가로가 16, 세로가 9 비율이라는 뜻이며 9:16 비율은 가로가 9, 세로가 16 비율이라는 의미입니다. 16:9 비율이 가로 사진일 때 세로로 촬영하면 비율은 9:16이 됩니다.

　9:16 비율의 세로 사진은 세로로 길쭉한 모양이며 가로는 다소 좁은 이미지입니다. 스마트폰 에서 볼 때 세로 화면을 꽉 채우는 사이즈이며 인스타그램 스토리용으로 많이 쓰는 사이즈입니 다. 스마트폰의 경우 세로로 촬영하는 것도 쉽기 때문에 SNS에서 스토리 게시물을 많이 만든 다면 9:16 비율 사진과 동영상 촬영을 추천할만합니다.

2. 4:3 비율

4:3 비율은 일반적인 카메라와 스마트폰에서 가장 많이 사용되는 비율입니다. 카메라 센서의 비율 자체가 대체로 4:3에 가까우므로 카메라 센서 전체를 활용할 수 있는 4:3 비율은 여러 가지 이점이 많습니다. 황금 비율에 가까우며 가로 사진과 세로 사진 모두 훌륭한 결과물을 만들 수 있는 비율이기도 합니다.

| 16:9 비율 사진을 4:3으로 바꾸었을 때

4:3 비율은 16:9 비율에 비해 가로로 다소 좁은 사진 비율입니다. 1:1 비율보다는 가로가 좀 더 길지만, 16:9 비율에 비해서는 가로가 좁습니다. 하지만 비율에 따라 세로로 조금 더 보여줄 수 있고 웹상에 업로드했을 때에도 크게 보여줄 수 있어서 많이 사용됩니다.

| 4:3 비율의 세로 사진(3:4 비율)

4:3 비율의 세로 사진인 3:4 비율은 9:16 비율에 비해 가로로 조금 더 뚱뚱한 모습으로 촬영됩니다. 9:16이 세로로 길쭉한 모양이었다면, 3:4는 세로로 길쭉한 느낌이 다소 빠져 있는 사이즈입니다. 9:16에 비해 세로는 조금 좁지만, 세로 사진 특유의 감성과 느낌을 가져갈 수 있으면서도 가로로 조금 더 넓게 보여줄 수 있어서 폭넓은 화면 구성이 가능하다는 장점이 있습니다. 스마트폰에 세로 사진을 업로드하고 싶을 때, 예를 들어 인스타그램 게시물용으로 세로 사진을 업로드한다면, 3:4 비율이 적당합니다.

⚡ 4:3 비율(3:4 비율)을 추천하는 이유

동영상이 아닌 사진을 촬영할 땐 4:3 비율을 추천합니다. 안정적인 사이즈이며 센서를 최대치로 활용할 수 있다는 장점과 상하 스크롤이 대부분인 온라인상에서 많은 정보를 전달할 수 있는 비율입니다.

3. 1:1 비율

1:1 비율은 정사각형 사이즈이며 블로그 썸네일 이미지, 페이스북이나 인스타그램 같은 SNS 게시물에서 흔히 볼 수 있는 비율입니다. 4:3 비율 못지않게 많이 사용되는 비율이며 정사각형 비율 특성상 가로 세로 구분이 없다는 점은 장점이자 단점입니다. 1:1 비율은 스마트폰에서 특히 예쁘게 보입니다. 인물, 풍경, 제품, 음식 등 거의 모든 주제에 잘 어울리는 비율이며 전체적으로 무난하지만 반대로 너무 평범해서 특색이 없다는 느낌도 줄 수 있습니다.

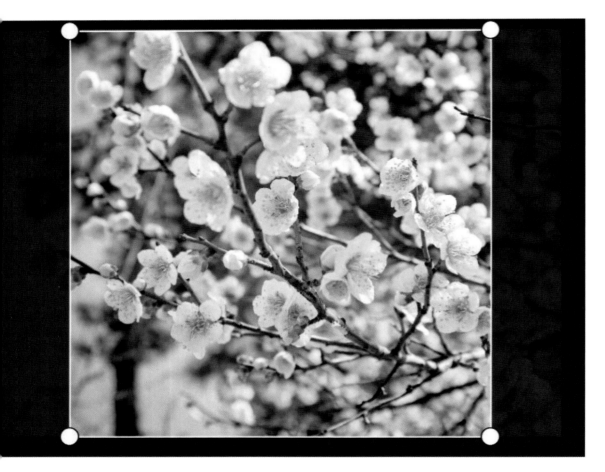

| 4:3 비율의 사진을 1:1 비율로 변경한 모습

4:3 비율의 가로 사진을 1:1 비율 정사각형으로 변경하면 세로는 그대로 유지되며 가로가 줄어드는 효과가 나타납니다. SNS 게시물용으로 적합한 사이즈이며 어떤 기기에서도 적당한 사이즈로 보여줄 수 있다는 장점이 있습니다.

추억은 혼자라도 가능해!
타이머 기능

　스마트폰에 내장되어 있는 타이머 기능은 셔터를 누를 때 촬영하는 것이 아니라 정해둔 시간이 지난 뒤에 촬영하는 방법입니다. 타이머 기능은 일반적으로 삼각대와 함께 활용되는 기능입니다. 예를 들어 가족 4명이 모두 나와야 하는 기념사진을 찍으려면, 삼각대와 스마트폰을 연결하고 타이머를 맞춘 후 달려가면 가족 구성원 모두가 등장하는 사진을 찍을 수 있습니다.

| 타이머 기능은 카메라 앱 상단에 있는 시계 모양 아이콘에서 이용합니다.

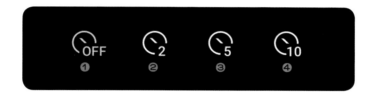

❶ 타이머 기능을 해제합니다. (기본 설정)

❷ 타이머를 2초로 설정합니다. 촬영 버튼을 누른 뒤 2초 뒤에 촬영됩니다.

❸ 타이머를 5초로 설정합니다. 촬영 버튼을 누른 뒤 5초 뒤에 촬영됩니다.

❹ 타이머를 10초로 설정합니다. 촬영 버튼을 누른 뒤 10초 뒤에 촬영됩니다.

　보통 사진은 나를 찍어주는 다른 사람이 있어야 하지만, 타이머 기능을 이용하면 혼자서도 자신이 등장하는 기념사진을 촬영할 수 있습니다. 혼자 여행할 때 특히 유용합니다. 타이머 기능을 제대로 쓰려면, 스마트폰용 삼각대를 준비해야 합니다.

스마트폰 플래시
기능과 활용 TIP

⚡ ✨ HDR 🔍 ⏱ ☁

스마트폰에 내장된 플래시 기능은 불빛을 밝혀주는 기능입니다.

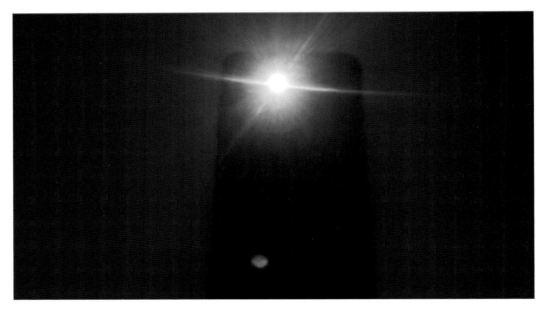

| 스마트폰에 내장된 플래시

플래시는 사진 촬영용으로 쓸 수 있습니다. 하지만 플래시를 이용해 사진을 찍을 경우 과도한 그림자가 생기게 되고 인물 사진의 경우 적목 현상(사람의 눈동자가 빨간색으로 표현되는 현상) 등이 발생할 수 있어서 일반적으로 사진 촬영, 셀프 카메라, 동영상 촬영 등에선 잘 쓰이지 않습니다. 플래시 대신 별도의 조명을 활용합니다.

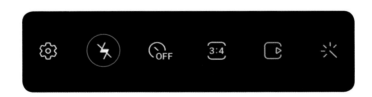

플래시 기능은 카메라 앱 상단에 있는 번개 모양 아이콘을 클릭하여 활성화합니다.

❶ 플래시를 비활성화합니다.(기본 설정)

❷ 촬영할 때 플래시가 자동으로 작동합니다. 이미지가 어두울 경우 플래시가 작동하며 밝을 경우 작동하지 않습니다.

❸ 플래시를 항상 작동하도록 설정합니다.

스마트폰 플래시는 후면 카메라에 있으며, 전면 카메라(셀프 촬영용)에도 설정할 수 있습니다. 전면 카메라 플래시 기능은 별도의 플래시를 사용하지 않고 화면 자체를 밝게 만들어서 촬영하는 기법을 이용합니다. 플래시를 작동하도록 설정할 경우, 플래시 발광 이후 사진이 촬영되므로 사진이 조금 늦게 촬영되며 이때에는 흔들림에 주의해야 합니다.

쓸어내리기

플래시 기능은 촬영보다 오히려 흔히 이야기하는 '후레쉬' 기능으로 더 유용하게 쓰입니다. 스마트폰에서는 '손전등'이라고 표현합니다. 바닥에 떨어진 물건을 찾거나 어두운 장소에서 길을 찾을 때도 유용합니다. 무엇보다 긴급한 상황에서 SOS를 요청하는 등 구호용으로도 쓸 수 있으므로 촬영용이 아닌 손전등 기능의 사용법은 익혀두길 바랍니다.

똑똑한 인텔리전트 기능

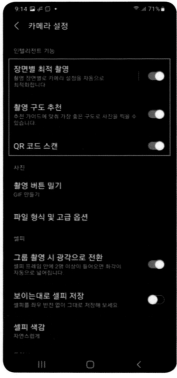

최신 스마트폰은 강력한 소프트웨어를 바탕으로 다양한 편의 기능을 제공합니다. 안드로이드 갤럭시 제품군의 경우 인텔리전트 기능이라고 하는 똑똑한 추가 기능을 통해 누구나 쉽게 촬영을 할 수 있도록 해줍니다.

1. 장면별 최적 촬영

장면별 최적 촬영 기능은 스마트폰으로 사진을 촬영할 때 카메라가 피사체를 자동으로 인식해서 최적의 효과를 적용해 주는 기능입니다. 가령, 음식을 촬영할 경우, 카메라가 자동으로 음식으로 인식해서 음식의 색상을 좀 더 맛있어 보이게끔 만들어줍니다. 카메라 설정에서 인텔리전트 기능의 장면별 최적 촬영을 활성화합니다.

자동으로 인식되는 장면에는 사람, 음식, 나무, 하늘, 꽃, 텍스트, 실내, 역광, 동물, 풍경 등이 있습니다. 카메라가 자동으로 인식하는 부분이므로 사용자는 편리하게 해당 기능을 켜거나 끄는 방법만 알아두면 됩니다.

| 장면별 최적 촬영 기능이 활성화된 상태

대체로 해당 기능을 켜 두는 게 초보자분들에게 유리하며 좀 더 최적화된 촬영에 도움을 얻을 수 있지만, 경우에 따라서는 해당 기능을 끄는 게 더 나을 수도 있습니다. 따라서 평소에는 장면별 최적 촬영 기능을 활성화한 상태에서 촬영하고, 필요할 경우에만 끄도록 합니다.

2. 촬영 구도 추천

촬영 구도 추천 기능은 카메라가 자동으로 분석한 최적의 촬영 구도에 맞춰 촬영할 수 있도록 도와주는 기능입니다. 카메라가 피사체의 위치와 각도 등을 인식해서 사진에 적합한 최적의 구도를 추천해줍니다. 추천하는 구도가 정확하게 맞춰지면 노란색으로 바뀌면서 화면에 베스트샷이라는 문구가 표시됩니다.

| 촬영 구도 추천 활성화

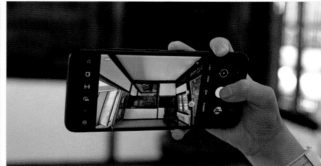
| 촬영 구도 추천 비활성화

카메라 설정에서 인텔리전트 기능의 촬영 구도 추천을 활성화합니다.

3. QR 코드 스캔

QR 코드(Quick Response code)는 2차원 패턴으로 만들어진 코드입니다. 일상에서 흔히 접할 수 있는 바코드와 비슷한 개념으로 특정 정보를 담고 있는 코드라고 할 수 있습니다. 활용도가 높아서 명함이나 책, 잡지, 광고판, 간편 결제 등에서 사용되고 있습니다.

일상에서 QR코드를 스캔해야 한다면, 과거에는 QR코드를 스캔할 수 있는 별도의 애플리케이션을 설치해야만 했습니다. 하지만 이제는 스마트폰의 기본 카메라에서 QR 코드 스캔을 지원하기 때문에 이런 불편함이 사라지는 추세입니다.

카메라 설정에서 인텔리전트 기능의 QR 코드 스캔을 활성화합니다.

카메라에서 QR코드 스캔 QR코드 동작 QR코드 스캔 완료

이제부터 평소 사용하던 스마트폰 카메라 앱을 실행한 후 QR코드를 촬영하면 자동으로 스캔됩니다. 스마트폰 카메라에 QR 코드가 인식되면, QR 코드 주변으로 노란색 테두리가 생깁니다. 이때 촬영 버튼을 클릭하면, QR코드가 인식되면서 QR코드 자체에 들어있는 동작이 실행됩니다(웹사이트 이동 등). 이후 팝업창에서 버튼을 눌러주면 QR코드 스캔이 간편하게 완료됩니다.

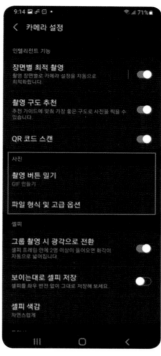

스마트폰 촬영을 이어갈 때 좀 더 효과적이고 효율적인 촬영을 위해 추가 설정을 할 수 있습니다. 일반적으로 촬영 버튼을 클릭했을 때에는 사진이 촬영되거나 동영상 녹화가 시작됩니다. 그러나 촬영 버튼을 클릭하는 게 아니라 한쪽으로 밀었을 땐 어떻게 될까요? 이런 세부적인 설정을 할 수 있는 방법입니다.

1. 촬영 버튼 밀기

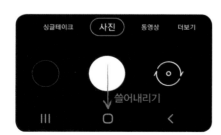

촬영 버튼을 클릭했을 때가 아니라 촬영 버튼 자체를 한쪽으로 밀었을 때 어떤 형식으로 촬영을 해야 하는지 설정하는 부분입니다. 고속 연속 촬영과 GIF 촬영이 지원되며 특정 스마트폰에서는 동영상을 촬영하도록 설정할 수도 있습니다. 촬영 버튼을 아래쪽 방향으로 쓸어내리면서 촬영합니다.

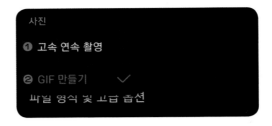

❶ 고속 연속 촬영 : 연속된 사진을 고속으로 빠르게 촬영합니다. 흔히 연사라고 부르는 방법으로, 빠르게 움직이는 피사체를 촬영할 때 유용합니다.

❷ GIF 만들기 : GIF는 움직이는 사진이며 오디오가 포함되어 있지 않으므로 동영상은 아닙니다. 단순히 연속된 사진을 나열한 사진의 묶음이라고 이해하면 쉽습니다. 블로그 등에서 흔히 볼 수 있는 '움짤'용 GIF 이미지를 촬영할 때 사용하는 옵션입니다.

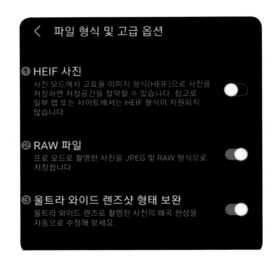

2. 파일 형식 및 고급 옵션

❶ HEIF 사진 : HEIF(High Efficiency Image Format)는 사진 모드에서 사용할 수 있는 고효율 이미지 형식 파일입니다. 이미지의 압축률을 높여 용량은 절약하고 화질은 높게 가져갈 수 있다는 장점이 있습니다. 확장자는 .heic입니다. 일반적인 사진의 확장자인 JPEG와 비교했을 때 용량이 절반 정도라서 낮은 용량으로 많은 사진을 촬영하고 싶을 때 유리합니다.

| 똑같은 사진의 확장자 차이별 용량 비교

하지만 HEIF 사진은 JPEG와는 다르게 모든 곳에서 HEIF를 지원하지는 않으므로 범용성이 떨어집니다. 예를 들어 컴퓨터 윈도우 운영체제에서 HEIF를 지원하지 않을 경우 사진이 보이지 않을 수 있습니다. 최근에 나오는 스마트폰들은 기본적으로 용량이 충분하므로 HEIF 형식은 권장하지 않습니다. 호환성이 좋은 기본 이미지 사용을 추천합니다.

❷ RAW 파일 : RAW 파일이란, 이름 그대로 원시 데이터 파일을 의미합니다. 카메라는 기본적으로 촬영하는 모든 이미지를 압축 과정을 거친 후 저장합니다. 이렇게 압축될 때 불가피하게 일부 데이터를 잃게 됩니다.(보통은 사람 눈으로 거의 확인하지 못할 수준으로만 압축합니다) RAW 파일은 손실되는 데이터가 없도록 압축하지 않은 날 것 그대로의 데이터입니다. 스마트폰에서는 프로모드로 촬영할 경우에만 RAW 파일로 저장할 수 있습니다.

RAW 파일로 촬영된 이미지는 갤러리에서 RAW라는 문구가 표시됩니다.

 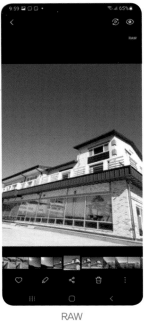

JPG RAW

| JPG 사진과 RAW 파일 색감 비교

갤러리에서 사진을 확인할 때에는 일반 사진과 RAW 파일의 차이가 크지 않습니다. 하지만 사진 보정 프로그램에서 불러왔을 땐 결과가 달라집니다.

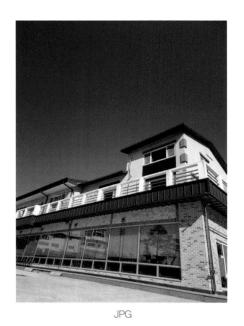 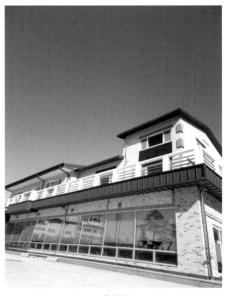

JPG RAW

| 편집 프로그램에서 불러온 JPG와 RAW 파일 비교

RAW 파일은 나중에 보정을 한다고 가정하고 촬영하는 방식입니다. 따라서 처음에 촬영할 땐 날 것 그대로 촬영되므로 원본 사진에서는 색이 거의 없는 모습을 보여줍니다.

| JPG와 RAW 용량 비교

RAW 파일은 압축되지 않았으므로 일반 사진보다 용량이 더 큽니다. 대신 사진을 보정할 때 더 넓은 관용도를 제공하므로 보정에서 더 유리합니다. RAW 파일은 전문가들이 사용하는 파일이며 사진 촬영과 보정이 어느 정도 익숙해진 후 도전해보면 좋습니다.

❸ 울트라 와이드 렌즈 샷 형태 보완 : 울트라 와이드 렌즈 샷 형태 보완 옵션은 앞서 설명했던 초광각 렌즈에서 불가피하게 발생하는 왜곡 현상을 줄여주는 기능입니다. 보통 '왜곡 보정'이라고 부릅니다.

| 울트라 와이드 렌즈샷 형태 보완 설정　　　　| 울트라 와이드 렌즈샷 형태 보완 해제

실제 촬영본에서 큰 차이는 없었습니다. 하지만 초광각 렌즈에서는 왜곡이 항상 발생하는 까닭에 왜곡을 최소화하기 위해 울트라 와이드 렌즈 샷 형태 보완 옵션은 켜 두는 걸 추천합니다.

내 얼굴을 예쁘게 찍는 셀피(Selfie) 기능

셀피(selfie)는 흔히 셀프 카메라로 촬영자가 자기 자신을 촬영하는 방법을 의미합니다. 우리 나라에서는 보통 '셀프 카메라' 혹은 '셀카'라고 부르지만, 영어권에서는 '셀피'라고 많이 부릅니다. 똑같은 의미입니다. 스마트폰 촬영에서는 큰 화면으로 자기 자신을 보면서 촬영할 수 있으므로 다른 카메라에 비해 상대적으로 셀피를 촬영하는 게 쉽고 편합니다.

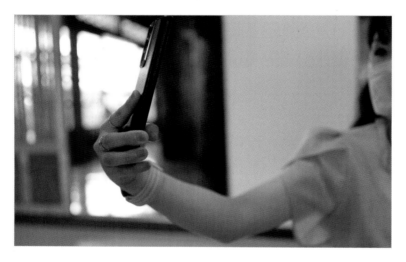

| 셀프 카메라를 촬영하는 모습

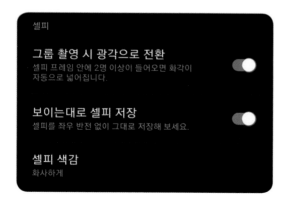

안드로이드 갤럭시 스마트폰의 셀피에서는 3가지 기능을 제공합니다.

1. 그룹 촬영 시 광각으로 전환

최신 스마트폰에서는 대부분 셀피를 촬영할 때 넓은 화각으로 촬영할 수 있는 기능을 지원합니다. 혼자서 촬영할 땐 좁은 화각으로, 여러 명이서 촬영할 땐 넓은 화각으로 촬영하면 좋습니다.

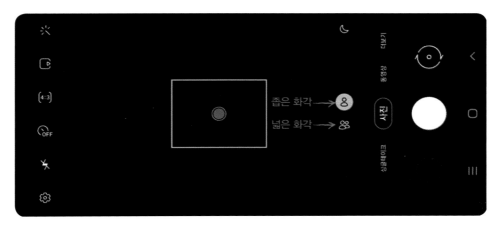

| 셀피에서 사용할 수 있는 화각 2종류

셀피 프레임 안에 2명 이상의 사람이 감지되면 자동으로 화각을 넓게 만들어서 좀 더 자연스러운 그룹 셀피 촬영을 하도록 도와주는 기능입니다.

2. 보이는 대로 셀피 저장

스마트폰으로 셀피 카메라를 찍을 경우 기본적으로 좌우가 반전된 상태에서 저장됩니다. 그러니까 기본 설정은 좌우 반전이며 오른쪽에 있는 것이 사진에서는 왼쪽에 배치된 상태로 저장이 되게 됩니다. 이때에는 보이는 대로 셀피 저장 기능을 활성화하면, 화면에 보이는 그대로 사진을 저장할 수 있습니다. 일반적인 환경에서는 화면을 보면서 셀피를 촬영하기 때문에 되도록 해당 기능을 활성화하는 게 좋습니다.

화면에 보이는 장면 보이는 대로 셀피 저장 활성화 보이는 대로 셀피 저장 비활성화

| 보이는 대로 셀피 저장 기능은 이름 그대로 화면에 나타난 그대로 좌우 반전을 하지 않고 그대로 저장해 주는 기능입니다.

 화면에 보이는 장면 그대로의 사진을 남기고 싶다면, 꼭 '보이는 대로 셀피 저장' 기능을 활성화해두어야 합니다. 평범한 상황에선 '보이는 대로 셀피 저장'을 켜두고 촬영하는 게 좋습니다. 실제 촬영할 때와 촬영된 결과물이 반대인 상황보다는 보이는 대로 촬영되는 것이 관리하기가 쉽기 때문입니다.

⚡ 셀피는 가로가 좋나요? 세로가 좋나요?

 셀피는 보통은 세로로 촬영하는 경우가 많습니다. 여러 명이서 단체로 셀피를 찍는 게 아니라면 세로로 촬영하는 게 좀 더 예쁘게 보이며 인스타그램 등에 업로드할 때에도 좋습니다. 여러명이서 촬영할 경우에는 가로로 촬영하세요.

하지만 보이는 대로 셀피 저장 기능은 글자가 있는 사진 또는 동영상을 촬영할 때 글자가 반대로 촬영되는 문제가 있습니다. 따라서 글자가 있는 그래픽 티셔츠나 책 소개 등 사진과 영상을 촬영할 땐 보이는 대로 셀피 저장 기능을 꺼두어야 합니다. 글자가 거꾸로 표현됩니다.

3. 셀피 색감

셀피 색감 '자연스럽게'

셀피 색감 '화사하게'

셀피를 촬영할 때 색감을 지정할 수 있는 기능입니다. '자연스럽게' 또는 '화사하게' 두 가지 모드 중 한 가지를 선택할 수 있습니다. 자연스럽게는 약간 따뜻한 톤으로 표현되며 화사하게는 좀 더 밝으면서 시원해 보이는 톤으로 표현됩니다.

기본 동영상
촬영 추가 설정

동영상 탭은 스마트폰으로 동영상을 촬영할 때 약간의 도움을 얻을 수 있는 추가 기능을 제공하는 곳입니다.

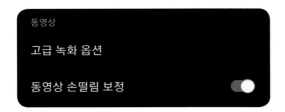

고급 녹화 옵션과 동영상 손떨림 보정 옵션을 제공합니다. 고급 녹화 옵션에서는 세부적인 옵션을 추가로 제공합니다.

1. 고급 녹화 옵션

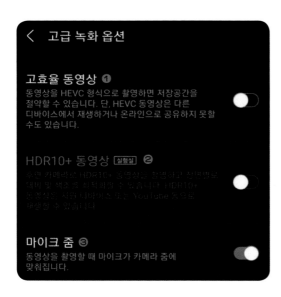

❶ 고효율 동영상 : 고효율 동영상 옵션은 앞 장에서 설명하였던 HEIF 사진과 비슷한 설정입니다. HEVC라고 하는 저장 공간을 절약할 수 있는 코덱을 사용하여 동영상을 촬영하는 방식입니다. 하지만 동영상의 경우 사진에 비해서 상대적으로 코덱의 영향을 많이 받는 편이므로 HEVC 동영상을 재생하지 못하는 경우가 발생할 가능성이 높습니다. 따라서 해당 옵션은 꺼두고 촬영하는 걸 권장합니다.

❷ HDR10+ 동영상 : HDR(High Dynamic Range)이란, 밝은 부분과 어두운 부분을 모두 담아
내는 촬영 기법입니다. 가령, 맑은 날 야외에서 인물 사진을 찍는다고 할 때, 인물의 얼굴에
노출을 맞추면 주변이 밝은 까닭에 하늘이 하얗게 표현될 수 있습니다. 반대로 하늘에 노출
을 맞추면 얼굴이 어둡게 표현됩니다. HDR은 이렇게 밝은 부분과 어두운 부분 모두를 자연
스럽게 담을 수 있는 촬영 방식입니다.

 일반적으로 HDR의 표현은 카메라에서 사진을 여러 장 촬영한 후 하나로 합성하여 만들어냅
니다. 그러니까 어둡게 촬영한 사진, 평범하게 촬영한 사진, 밝게 촬영한 사진 모두를 빠르게 촬
영한 후 이 3장의 사진을 기계에서 합성하여 하나의 사진으로 만들어내는 기술입니다.

| HDR10+로 촬영된 동영상을 컴퓨터에서 재생하려면 HEVC 코덱이 필요합니다

 고효율 동영상과 마찬가지로 훌륭한 품질의 동영상을 작은 용량으로 압축해서 활용할 수 있는
기술이지만, 호환성은 부족합니다. 코덱 문제로 인해 다른 기기에서 재생이 불가능하거나 컴퓨
터에서 재생되지 않을 수 있습니다. 실제로 HDR10+로 촬영한 동영상을 컴퓨터에서 재생하려
면, HEVC 코덱이 필요하다는 메시지가 나타납니다. (VLC 미디어 플레이어 같은 HEVC 코덱
을 지원하는 동영상 플레이를 사용하면 재생할 수 있습니다.)

 HDR10+는 평범한 상황에선 잘 쓰이지 않으므로 동영상 촬영에 능숙하지 않은 초보자분들이
라면 해당 기능을 꺼두길 권장합니다.

❸ 마이크 줌 : 동영상을 촬영할 때 화면이 줌 되는 상황에서 마이크도 함께 줌하는 기능을 소프트웨어로 표현하는 방식입니다. 멀리 있는 피사체를 동영상으로 촬영한다고 할 때, 화면 줌을 하면 해당 부분의 마이크 소리도 같이 커지게 만드는 기법입니다. 예를 들어 멀리 있는 바다의 파도를 촬영한다고 했을 때, 줌을 하지 않으면 파도 소리는 작게 들리지만, 파도 쪽으로 줌을 하게 되면 파도 소리가 크게 들리는 것처럼 녹음하는 방법입니다.

마이크 줌 기능이 켜져 있을 경우 동영상을 확대하면 화면에 마이크 모양이 표현되면 소리가 커지는 여부를 직관적으로 알려줍니다. 마이크 줌 기능은 필요에 따라 켜거나 끌 수 있습니다. 동영상 촬영에서는 일반적으로 줌을 잘 사용하지 않습니다. 따라서 해당 기능은 필요에 의해 켜두거나 끄면 됩니다.

2. 동영상 손떨림 보정

손으로 스마트폰을 들고 있는 상태에서 동영상을 촬영할 때 자연스럽게 발생하는 손떨림을 어느 정도 줄여주는 기능입니다. 손떨림을 완벽하게 잡아주지는 않지만 약간의 도움을 받을 수 있습니다.

알아두면 유용한
스마트폰 카메라 설정

1. 자동 HDR

앞서 설명한 HDR10+와 비슷한 기법으로 촬영할 때 적용되는 HDR이 적용된 이미지를 얻고 싶을 때 활성화하는 기능입니다. 밝은 부분과 어두운 부분을 동시에 표현하고 싶을 때 매우 유용합니다. 최근에는 스마트폰 성능과 카메라 기능이 대단히 훌륭해서 HDR 기능을 믿고 쓸만하므로 활성화해 두는 걸 추천합니다.

2. 대상 추적 AF

AF는 AutoFocus의 약자로 포커스를 자동으로 잡아주는 기능입니다. 사진과 동영상 모두에서 포커스는 대단히 중요합니다. 포커스가 맞지 않으면 선명한 이미지를 얻을 수 없고 원하는 이미지의 표현이 불가능하므로 촬영자는 항상 포커스에 신경을 써야 합니다. AF 기능은 촬영자에게 반드시 필요한 필수 기능이라고 해도 될 정도로 중요하며 스마트폰에서도 포커스가 잘 잡혀야 원하는 이미지를 빠르게 얻을 수 있습니다.

대상 추적 AF 기능은 움직이는 피사체를 촬영할 때 피사체를 따라 움직이며 포커스를 유지할 수 있도록 도와주는 기능입니다. 뛰어다니는 사랑스러운 아이를 찍거나 움직이는 피사체를 촬영할 때, 혹은 동영상을 촬영할 때 특히 유용합니다.

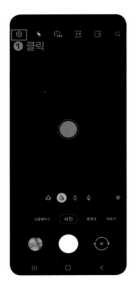

3. 수직/수평 안내선

 반드시 활성화해야 하는 기능으로 사진 또는 동영상을 촬영할 때 화면에 3분할 그리드 선을 표시해 주는 기능입니다. 기본적으로 3X3 격자가 활성화됩니다. 이렇게 수직/수평 안내선을 활성화해두고 촬영을 하면, 수직과 수평이 잘 맞는 사진을 촬영할 수 있습니다.(자세한 활용법은 PART 2 앞부분을 참고하세요.)

4. 위치 태그

 위치 태그 기능은 스마트폰으로 사진을 촬영할 때 사진이 촬영된 위치 정보를 이미지에 기록하는 기능입니다. 여행을 다녀와서 사진을 둘러볼 때 위치를 알 수 있으면 추억을 떠올리고 기억을 되살리는 데 도움이 될 수 있습니다. 위치는 스마트폰의 GPS를 이용하므로 꽤 정확하게 기록됩니다. 하지만 사진을 공유할 때에는 사진에 위치 정보가 들어있으므로 사생활 보호 측면에서는 단점이 있을 수도 있습니다. 따라서 해당 기능은 꼭 필요한 분들만 활성화하는 걸 추천합니다. 위치 태그를 비활성화하면, 사진에는 위치가 기록되지 않습니다.

5. 촬영 방법

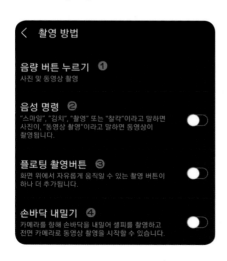

 촬영 방법 옵션에는 총 4가지의 기능을 추가로 제공하고 있습니다.

❶ 음량 버튼 누르기 : 사진이나 동영상을 촬영할 때 화면에 있는 촬영 버튼을 누르는 게 아니라 음량 버튼(볼륨 조절 버튼)을 눌러서 촬영하도록 도와주는 기능입니다. 특히 셀피를 촬영할 때 도움 되며 손이 작은 분들도 유용하게 쓸 수 있습니다. 음량 버튼 누르기를 클릭하면 다시 '사진 및 동영상 촬영'과 '확대/축소', 그리고 '시스템 음량'이라는 옵션이 나타납니다.

스마트폰으로 사진이나 동영상을 자주 촬영하는 분들이라면 '사진 및 동영상 촬영' 옵션으로 설정해 주면 됩니다.

❷ 음성 명령 : 사진이나 동영상을 촬영할 때 촬영 버튼을 누르는 게 아니라 음성으로 명령해서 촬영이 되게끔 하는 기능입니다. 예를 들어 사진을 찍기 위해서 화면을 맞춘 다음 "스마일"이라고 이야기하면 촬영 버튼을 클릭했을 때와 똑같은 반응이 나타나므로 사진이 촬영되는 방식입니다. "스마일" 외에도 "김치"나 "촬영" 또는 "찰칵"이라고 이야기해서 사진을 촬영할 수 있습니다. 더불어 동영상을 촬영할 땐 "동영상 촬영"이라고 말하면, 스마트폰이 음성을 인식하여 촬영을 시작해주는 기능입니다.

재미있는 기능이지만, 실제 촬영에선 말로 하는 것보다 촬영 버튼을 누르는게 좀 더 빠르고 정확한 부분이 있으므로 해당 기능은 재미 요소로만 접근하는 게 옳겠습니다.

❸ 플로팅 촬영 버튼 : 사진이나 동영상을 촬영할 때 화면 위에 촬영 버튼을 추가로 만들어서 좀 더 쉽게 클릭할 수 있도록 해주는 기능입니다.

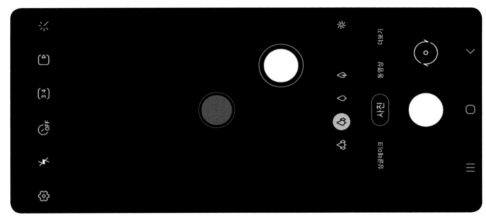

| 플로팅 버튼을 활성화 했을 때 화면 위에 나타나는 추가 촬영 버튼

화면 위에 추가적인 촬영 버튼이 있어서 유용할 때도 있지만, 반대로 촬영 버튼이 화면의 일부를 가리는 효과도 있어서 불편한 경우도 있습니다. 이 플로팅 기능은 상황에 따라 적절하게 설정/해지를 해주면 됩니다.

❹ 손바닥 내밀기 : 셀피를 촬영할 때 카메라를 향해 손바닥을 내밀면 촬영이 되는 기능입니다. 촬영 버튼을 누를 필요도 없고, "촬영"이라고 말할 필요도 없어서 유용해 보이지만 실제로는 손바닥을 내밀고 촬영하는 경우보다 그렇지 않은 경우가 훨씬 많아서 잘 쓰이지 않는 기능입니다.

6. 설정 유지

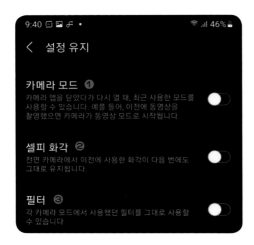

❶ 카메라 모드 : 카메라 모드는 카메라 앱을 다시 실행하였을 때 최근에 사용한 모드를 그대로 이어서 촬영할 수 있도록 해주는 기능입니다. 카메라 앱은 실행하면 처음에는 항상 사진 모드로 설정이 되어 있는데, 카메라 모드 옵션을 활성화하면, 이전에 사용했던 모드를 기억하는 옵션입니다. 예를 들어 동영상을 촬영한 후 다시 카메라 앱을 실행할 때 동영상 모드로 실행할 수 있습니다.

❷ 셀피 화각 : 셀피 화각은 이전에 사용했던 셀피 화각을 기억해 주는 기능입니다.

❸ 필터 : 스마트폰 카메라 앱 자체에서 제공하는 필터를 사용할 때 활용하는 기능입니다. 기본 카메라 앱의 필터 기능은 과거보다 발전해 오는 추세이지만, 플레이스토어나 앱스토어에서 받을 수 있는 다양한 서드파티 앱들에 비하면 여전히 기능이 부족해서 잘 사용하지 않는 편입니다.

7. 진동 피드백

사진을 촬영할 때 스마트폰에 아주 약한 진동을 추가하는 기능입니다. 스마트폰에서의 촬영은 물리적인 셔터가 없기 때문에 실제 손으로 느껴지는 감각이 부족한 편입니다. 카메라에 익숙하신 분들이 스마트폰으로 촬영하면 재미 요소가 떨어진다는 이야기를 많이 하는데 촬영할 때 느낄 수 있는 일종의 '손 맛'이 없기 때문입니다. 스마트폰에서 촬영할 때 물리적인 진동을 주어 실질적으로 촬영이 되었다는 걸 알려주는 용도로 활용하는 기능입니다. 사진의 경우 촬영 버튼을 누르고 촬영이 완료되었을 때 진동하며, 동영상 촬영은 촬영을 시작할 때와 촬영을 마쳤을 때 모두 진동합니다.

꿀팁 ♡ 훌륭한 사진과 동영상을 찍기 위한 스마트폰 카메라 설정법

- **장면별 최적 촬영** : 설정
- **촬영 구도 추천** : 설정
- **QR 코드 스캔** : 설정
- **촬영 버튼 밀기** : GIF 만들기
- **파일 형식 및 고급 옵션**
 - HEIF 사진 : 해제
 - RAW 파일 : 설정
 - 울트라 와이드 렌즈 샷 형태 보완 : 설정
- **그룹 촬영 시 광각으로 전환** : 설정
- **보이는 대로 셀피 저장** : 설정(글자를 보여줄 땐 해제)
- **셀피 색감** : 화사하게
- **고급 녹화 옵션**
 - 고효율 동영상 : 해제
 - HDR10+ 동영상 : 해제
 - 마이크 줌 : 설정
- **동영상 손떨림 보정** : 설정
- **자동 HDR** : 설정
- **대상 추적 AF** : 설정
- **수직/수평 안내선** : 설정
- **위치 태그** : 해제
- **촬영 방법**
 - 음량 버튼 누르기 : 사진 및 동영상 촬영
 - 음성 명령 : 해제
 - 플로팅 촬영 버튼 : 해제
 - 손바닥 내밀기 : 해제
- **설정 유지**
 - 카메라 모드 : 해제
 - 셀피 화각 : 해제
 - 필터 : 해제
- **진동 피드백** : 설정

PART 03

인생 샷을 위한
스마트폰 사진 구도 잡기

원하는 부분을 보여줘!
포커스

　사진은 거리에 따라서 점이 아닌 면 형태로 촬영됩니다. 기본적으로는 가까이에 있는 피사체에 포커스가 잡히게 되는데요. 이때에는 가까이 있는 피사체는 선명하게 표현되고 멀리 있는 피사체는 흐릿하게 표현됩니다.

| 가까이에 있는 부분은 선명하게, 멀리 있는 부분은 흐릿하게 표현한 사진

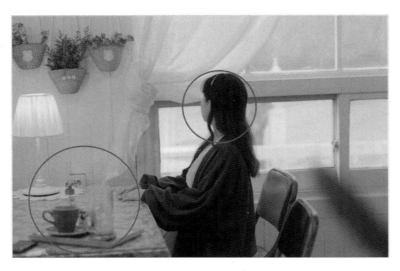

| 가까이에 있는 부분은 흐리게, 멀리 있는 부분은 선명하게 표현한 사진

하지만 사진 촬영에서 항상 가까이에 있는 것만 촬영하는 게 아니므로 포커스는 촬영자가 직접 선택해야 합니다.

DSLR이나 미러리스 카메라에서는 반 셔터 기능(셔터를 반만 눌러서 노출과 포커스를 체크하는 과정)을 이용해 포커스를 선택할 수 있지만, 물리적인 촬영 버튼이 없는 스마트폰 카메라에서는 반 셔터를 이용할 수 없습니다. 이때에는 어떻게 하면 좋을까요? 대부분의 스마트폰에서 포커스 기능을 촬영 전 화면 터치로 제공합니다.

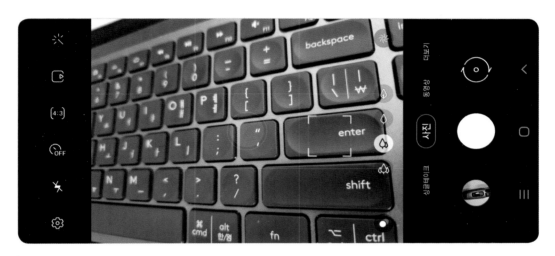

| 선명하게 하고 싶은 부분을 터치하면 노란색 상자가 보입니다.

| 원하는 곳을 선명하게 만들기 위해 터치하면 나머지 부분은 흐려집니다.
　촬영 전 원하는 부분을 터치해서 포커스를 잡는 방법은 대단히 중요하므로 습관으로 만들어보세요.

멋진 사진을 위한 필수 지식!
구도

HDR

이 세상에 존재하는 모든 카메라는 빛을 받아 이미지로 만들어내는 기계입니다. 따라서 카메라 활용에서 가장 중요한 건 빛이라고 할 수 있습니다. 흔히 노출에 관련되어 있는데 스마트폰으로 촬영하는 경우, 특히 초보자분들의 경우에는 스마트폰이 자동으로 노출을 설정해 주므로 노출에 크게 신경 쓸 필요는 없습니다. 실제로 최근 스마트폰들은 성능이 대단히 훌륭해서 적절한 노출을 자동으로 잘 잡아줍니다. 하지만 촬영에서의 구도는 기계가 대신해 줄 수 없는 부분이므로 촬영자의 몫입니다. 이미지 촬영에 기본적인 구도를 살펴보고 연습해보면 좋습니다.

| 같은 장소에서도 구도를 다르게 하면 느낌이 바뀝니다.

촬영자는 항상 구도에 신경을 써야 합니다. 대부분의 사진작가들은 여러 가지 구도를 자유자재로 사용합니다. 단 하나의 구도만을 사용하는 경우는 드뭅니다.

구도는 촬영자에게 요구되는 스킬입니다. 상황에 맞고, 분위기에 맞는 구도를 빠르게 생각해서 찾아낼 수 있는 기술이 중요하다고 할 수 있습니다. 하지만 처음부터 너무 많은 구도를 외워서 다니기엔 힘든 부분이 있는 데다가 구도에 너무 신경을 쓰다 보면 오히려 기계적인 사진만 남는 경우도 있습니다. 가장 좋은 훈련 방법은 다양한 환경에서 사진을 많이 찍어보면서 실력을 늘리는 일입니다.

다채로운 구도를 사용할 수 있으면 더욱 다양한 연출이 가능해지며 사진 촬영이 재미있어질 것입니다. 구도 활용에 익숙해진다면, 자신만의 구도를 만들어보는 것도 좋은 경험이 됩니다.

1. 수평 구도

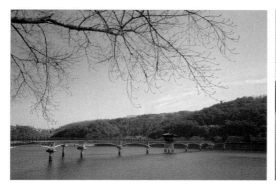

| 수평을 맞추어 촬영한 풍경 사진

 수평이 맞는 사진을 촬영하는 건 기본 중의 기본이라고 할 수 있습니다. 의도적으로 기울기를 주는 게 아니라면, 수평이 맞는 사진이 언제나 보기에 좋습니다. 스마트폰으로 촬영할 때 양손의 높낮이가 미세하게 달라서 정확하게 수평이 아닌 경우가 많기 때문에 익숙해질 때까지는 의도적으로 정확하게 수평을 맞추는 연습을 해야 합니다.

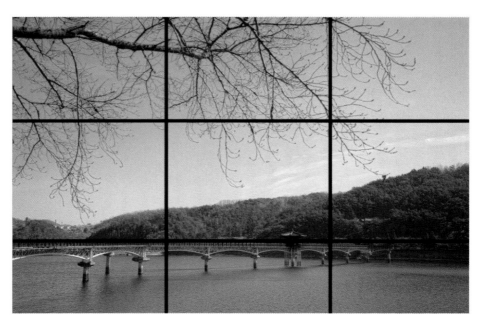

| 촬영 전, 화면에 있는 격자 선을 활용해 수평을 맞춥니다.

 PART 2에서 설명한 수직/수평 안내선과 격자 설정을 통한 수평 맞추기를 활용해 수평이 맞는 사진을 촬영해봅니다.

2. 수직 구도

수평 못지않게 중요한 건 수직입니다. 수평과 마찬가지로 수직이 맞는 사진이 보기에 좋고 더 멋진 느낌을 줍니다. 특히 세로 사진을 촬영할 땐 수직을 우선적으로 맞추는 걸 추천합니다.

| 수직을 맞추어 촬영한 풍경 사진

수직이 잘 맞는 사진은 세로 사진에 특히 유용합니다. 풍경 사진이나 풍경을 배경으로 하는 인물 사진에도 적합합니다. 수직이 정확한 사진은 사람이 눈으로 봤을 때의 풍경과 흡사한 측면이 있어서 현실감을 전달할 수 있고 사진이 전체적으로 안정감 있게 보인다는 장점이 있습니다.

일반적으로 다른 사람들이 "잘 찍었다" 또는 "예쁘다"라고 말하는 사진 대부분이 수평과 수직이 알맞은 사진들입니다. 정리하자면, 촬영자는 수평과 수직이 모두 맞는 사진을 촬영해야 하며 이런 작업은 능숙해질 때까지는 의식적으로 연습이 필요합니다.

수평과 수직을 맞춘 사진은 기본적인 사항이므로 특별한 구도라고 하기는 어렵습니다. 더불어 완벽하게 수평과 수직을 맞추려고 하다 보면, 사진 촬영이 재미 없어지고 스트레스가 되기도 합니다. 따라서 처음에는 대략적으로 수평과 수직을 맞추되 너무 완벽하게 맞추려고 하지는 마세요. 후 편집에서 수평과 수직을 맞춰주는 방법도 있습니다.

3. 3분할 구도

3분할 또는 삼분할 구도라고 부르는 촬영 방법은 사진이나 동영상 촬영에서 구도를 배울 때 가장 먼저 나오는 기초적이면서도 유명한 구도이며 일반적으로 굉장히 많이 사용되는 구도입니다.

| 3분할 구도로 촬영한 사진

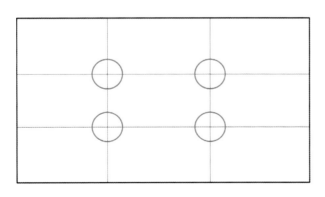

3분할 구도는 피사체와 배경을 동시에 보여줄 수 있다는 장점이 있습니다. 가로 사진뿐만 아니라 세로 사진에서도 활용할 수 있습니다.

| 분할선이 겹치는 부분(4곳의 포인트) 중 원하는 곳에 피사체를 배치합니다.

3분할 구도는 화면에 있는 격자를 활용해 선이 겹치는 부분에 찍고자 하는 피사체를 배치하는 방법입니다.

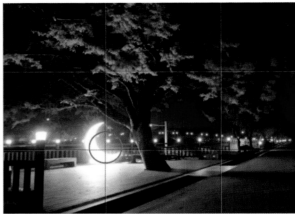

| 3분할 구도를 풍경 사진에서 활용하기

3분할 구도를 사용할 땐 정확하게 겹치는 부분에 배치하면 가장 좋습니다. 하지만 상황이나 분위기에 따라 정확하게 겹치지 않더라도 대략적으로 겹치는 곳에 근접한다면 3분할 구도 특유의 느낌을 어느 정도 낼 수 있습니다. 따라서 너무 기계적으로 맞추려고 하기보다는 전체적인 가이드라인을 잡는다는 생각으로 3분할 구도를 활용해보세요.

가이드라인을 활용하되 위 그림처럼 겹치는 점 두 개를 세로 또는 가로로 걸쳐서 촬영하는 것도 보기에 좋습니다. 필자는 겹치는 구도를 적극적으로 활용하는 편입니다.

| 3분할 구도에서 겹치는 점을 세로로 걸쳐서 촬영한 사진

 기초적인 구도인 만큼 촬영이 쉽고 활용도가 높은 편입니다. 다만 그만큼 일반적이라서 특별한 구도라는 느낌을 주기는 조금 어려우며 사진이 심심하게 보일 수도 있다는 단점도 있습니다. 이러한 단점을 보완하기 위해서는 다양한 연출이 필요해지며 특별한 피사체 또는 매력적인 장소 등이 추가되어야 할 것입니다.

4. 중앙 배치 구도

중앙 배치 구도는 이름 그대로 피사체를 화면의 중앙부에 배치해서 촬영하는 구도입니다. 중심이 되는 피사체를 부각시키고 집중된 시선을 유도할 수 있어서 인물 사진이나 셀피, 풍경 사진이나 제품 사진 등에서 자주 사용됩니다.

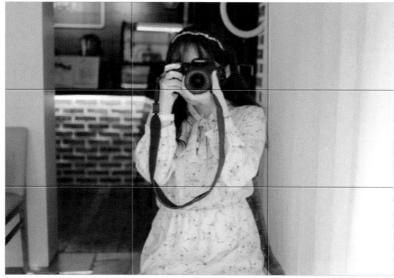

| 중앙 배치 구도로 촬영한 인물 사진

중앙 배치 구도는 피사체를 가운데에 배치하는 방법이라서 초보자분들이 사용하기에도 좋습니다.

3분할 구도처럼 격자선을 화면에서 보면서 피사체를 화면 가운데에 배치합니다.

| 중앙 배치 구도로 촬영한 풍경(꽃) 사진

 중앙 배치 구도의 경우 피사체를 집중적으로 보여주는 방법이므로 배경을 흐리게 표현하거나 깔끔하게 보여주는 장면을 연출하면, 더욱 예쁜 사진을 촬영할 수 있습니다.

 완벽한 정중앙보다는 정중앙에서 조금 위, 또는 조금 아래쪽에 배치한다는 생각으로 촬영하면 너무 평범하지 않으면서도 자연스러운 시선 흐름을 유도할 수 있어서 중앙 배치 구도에서 멋진 사진을 찍을 수 있습니다.

5. 황금비율 구도

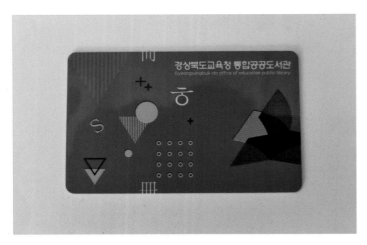

| 황금비율에 근접한 비율로 만들어지는 상품들

 신용카드의 크기는 왜 모두 똑같을까요? 황금비율은 사진뿐만 아니라 제품 디자인에도 적용되는 거의 완벽에 가깝다고 알려져 있는 비율입니다. 여러분들이 사용하는 신용카드는 대부분 황금비율에 따라 디자인되어 있습니다. 신용카드뿐만 아니라 책, 엽서, 명함, 주민등록증, 운전면허증, 잡지 등 다양한 곳에서 적극적으로 활용됩니다. 우리의 일상에서도 황금비율을 자주 접할 수 있습니다.

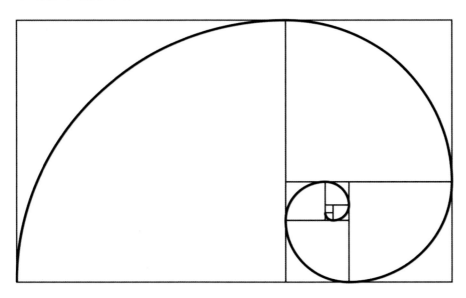

| 황금비율 나선

스마트폰 카메라 비율은 여러 가지가 있습니다. PART 2에서 학습한 것처럼 16:9, 4:3, 1:1, Full 등입니다. 대부분 안정적인 비율이지만, 그중에서도 4:3 비율은 황금비율(Golden ratio)에 가까운 비율입니다. 황금비율은 보기에 좋고 멋진 사진을 위해서 필요하지만, 초보자들이 도전하기에는 다소 복잡하고 어렵게 느껴질 수 있습니다. 따라서 여기에서는 '이런 게 있다' 정도로만 알아두세요. 나중에 촬영이 익숙해지면 황금비율에도 도전해보도록 합니다.

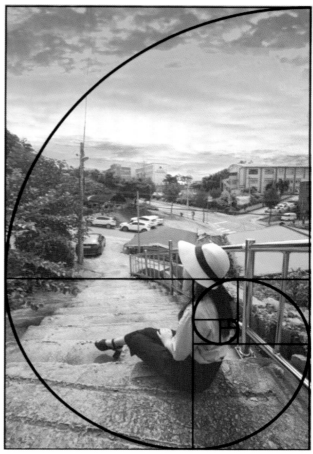

카메라 자체에는 황금비율의 선을 표시하는 기능이 없으므로 황금비율로 촬영하기 위해서는 경험과 노하우가 필요합니다. 기본적으로 3분할 구도에서 촬영이 시작되는 까닭에 화면을 3분할로 보면서 눈대중으로 황금비율이 있다고 생각하고 촬영하면 연습하는 데 도움이 됩니다.

다른 구도와 마찬가지로 황금비율을 촬영할 때부터 완벽하게 촬영할 필요는 없습니다. 사진 편집 프로그램에서 후 편집으로 황금비율에 맞게끔 잘라내는 방법도 활용할 수 있습니다.

6. 삼각형 구도

삼각형 구도는 특히 풍경 사진에서 유용하게 쓸 수 있는 기법입니다. 점진적으로 앞으로 나아가는 시선을 유도하면서 가운데 부분에 집중되게끔 만들어줍니다.

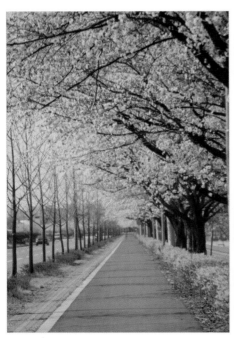 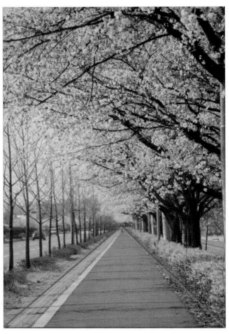

| 삼각형 구도로 촬영한 풍경 사진

광각 렌즈에서 특히 잘 나오는 구도이지만, 일반 렌즈로도 얼마든지 촬영할 수 있습니다. 화면 아래쪽에서부터 삼각형이 있다고 생각하고 촬영하면 되는 구도입니다.

삼각형은 보통은 아래쪽에 있지만, 위쪽 삼각형(역삼각형) 구도도 만들 수 있습니다. 더불어 정중앙으로 삼각형이 만들어지기보다는 약간 삐딱하게 만들어지는 기법도 고려해보세요.

7. 대각선 구도

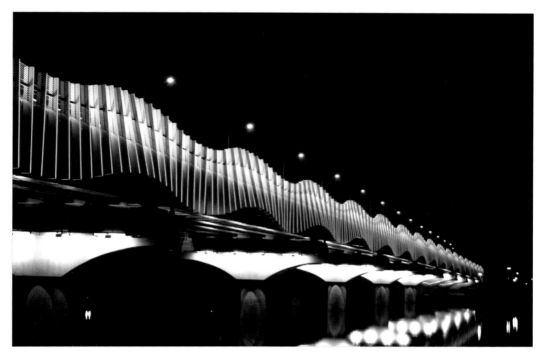

| 대각선 구도로 촬영한 풍경 사진

피사체를 대각선으로 보이게끔 배치해서 촬영하는 기법입니다. 수평 사진보다 좀 더 역동적인 연출이 가능하며 활기찬 느낌을 줄 수 있습니다.

대각선의 각도는 정답이 없습니다. 피사체와 분위기에 따라 자유자재로 활용할 수 있습니다. 또한, 대각선이라고 해서 반드시 끝에서부터 끝까지 닿아야 하는 것도 아닙니다.

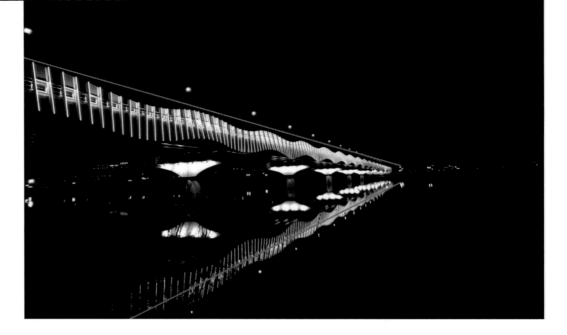

　너무 기계적으로 대각선을 만들려고 하면, 사진이 어색해지고 자칫 밋밋해질 수 있습니다. 따라서 화면에서의 시선이 대각선을 따라 끝에서부터 출발하여 가운데 부분 혹은 끝부분으로 자연스럽게 이어질 수 있게끔 신경 쓰면서 촬영하면 됩니다.

| 대각선 구도로 촬영한 사진들

　대각선 구도는 여러 환경에서 활용할 수 있으므로 적극적으로 연습해보시기 바랍니다.

8. 곡선 구도

| 곡선 구도로 촬영한 풍경 사진

　곡선 구도의 이미지는 직선형 이미지에 비해 좀 더 우아하고 고급스러운 느낌을 줍니다. 한적한 시골길에서 만나면 기분이 좋아지는 풍경이라고 할 수 있습니다. 곡선 구도는 직선 구도에 비해 장소 자체에 제약을 받기 때문에 흔하지 않습니다. 따라서 자신만의 사진을 남기고 싶은 분들에게 추천하는 구도입니다. 곡선의 구도를 잘 찾아내서 카메라에 담을 수 있는 경험과 실력이 필요합니다.

　곡선 구도는 시선이 곡선을 따라 그대로 진행되기 때문에 사진을 더 오래도록 보게 만드는 효과가 있으며 부드러우면서도 편안함 느낌을 줍니다. 필자가 좋아하는 구도 중 하나라서 즐겨 사용합니다.

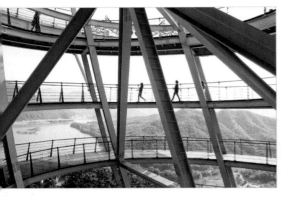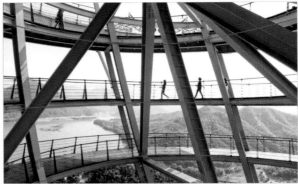

| 구조물을 곡선 구도로 촬영한 사진

　곡선 구도를 반드시 땅이나 길에서 찾을 필요는 없습니다. 우리 주변에 있는 구조물이나 건물, 나무, 꽃 등 다양한 곳에서 곡선 구도를 찾을 수 있습니다. 더불어 꼭 곡선을 아래쪽에 만들 필요도 없으며 하늘 쪽이나 가운데 부분에서도 곡선 구도를 연출할 수 있습니다.

| 구조물을 곡선 구도로 촬영한 풍경 사진

　눈여겨보면 우리 주변에서 얼마든지 곡선 구도를 찾을 수 있습니다. 촬영자의 위치와 카메라의 각도에 따라 다양한 곡선을 만들어 낼 수 있으며 창의력이나 상상력이 필요할 수도 있습니다.

　곡선 구도는 직선 형태보다 좀 더 신비감을 주면서 동시에 편안하고 고급스러운 느낌을 선사할 수 있으므로 사진을 잘 찍고 싶은 분들이라면 곡선 구도를 반드시 연습해 보는걸 추천합니다.

9. 액자 구도

| 액자 구도 형태로 촬영한 풍경 사진

 액자 구도는 화면 안에 또 다른 화면이 있는 것처럼 보여주는 연출입니다. 사진이라고 하는 기본 프레임 안에 또 다른 프레임이 있는 형태라서 프레임 효과라고 부르기도 합니다. 마치 사진이라는 공간 안에서 또 다른 공간을 보는 느낌을 줍니다.

| 다양한 풍경에서 액자 구도를 찾을 수 있습니다.

 액자 구도는 화면이 여러 개 겹쳐 있는 듯한 시각적 효과를 주기 때문에 평면적인 사진에 입체감을 줄 수 있어서 유용하지만, 액자 구도를 항상 쓸 수 있는 건 아닙니다. 사진을 촬영할 때 화면 안에 또 다른 화면을 구성할 수 있을지 체크해보는 습관을 가져보세요.

| 여행지에 있는 액자 프레임

 요즘 전국 여행지에는 여행객들이 사진을 좀 더 예쁘게 찍을 수 있도록 다양한 액자 프레임과 구조물들을 설치하는 분위기입니다. 여행지에 있는 액자나 구조물을 이용하면 좀 더 쉽게 액자 구도를 만들 수 있으므로 초보자분들도 액자 구도의 멋진 사진을 찍는 게 가능합니다.

 액자 프레임을 그대로 이용하는 사진도 입체적으로 보이지만, 액자 프레임 안에서 밖을 바라 보는 촬영도 또 다른 액자 구도를 만들 수 있는 방법입니다.

10. 탑뷰(항공 샷) 구도

| 탑뷰로 촬영한 음식 사진

　보통 음식 사진이나 제품 사진에서 자주 사용되는 탑뷰 구도는 항공 샷이라고 부르기도 합니다. 위에서 아래로 바라보는 방향으로 촬영하는 방법입니다. 일상에서 만나는 다양한 환경에서 탑뷰 촬영이 필요하기 때문에 익혀두면 대단히 유용한 구도입니다.

| 피사체 위에 그림자가 없도록 빛의 방향을 바꿔가며 촬영한 사진

　탑뷰는 대부분 실내에서 촬영되며 위에서 아래로 내려찍는 특성상 피사체 위에 그림자가 생기지 않도록 주의해야 합니다. 형광등 같은 빛이 대부분 카메라보다 위에 있으므로 그림자를 신

경 쓰지 않으면 피사체 위나 주변에 그림자가 생기기 쉽습니다. 피사체 위에 불필요한 그림자가 생기면, 피사체가 어두워 보이고 맛이 없거나 제품이 선명하지 못하다는 이미지를 줄 수 있습니다. 따라서 불필요한 그림자가 생기지 않도록 해야 합니다.

| 음식 위에 그림자가 나오지 않게 촬영한 음식 사진

탑뷰 촬영에서는 항상 촬영자의 위치와 조명(형광등 등)의 위치를 파악해야 하며 여러 각도에서 촬영해보면서 그림자가 없는 포인트를 찾아내야 합니다.

| 빛이 위에서 아래로 내려오기보다 측면에서 오도록 배치 후 촬영한 사진

자연스러운 그림자를 연출할 수도 있습니다. 이때에는 그림자가 피사체 위에 생기지 않도록 측면에서 빛이 오도록 해야 합니다. 방향은 관계가 없습니다. 신경 써야 할 포인트는 주력으로 촬영하는 제품이나 음식 위에서 그림자가 없어야 한다는 점입니다. 빛의 방향 반대로 그림자가 만들어지므로 그림자를 만들고 싶은 방향도 고려해보면 좋습니다.

전문적인 촬영에서는 별도의 조명 등을 이용해 그림자를 억제할 수 있지만, 일상적인 환경에서는 조명까지 준비하는 건 사실상 어렵습니다. 이때에는 빛의 방향을 잘 고려하고 계속 그림자가 생기면 자리를 이동하는 게 좋습니다.

꿀팁 💙 포커스와 노출 고정으로 촬영하기

스마트폰에서 사진이나 동영상을 촬영할 때 포커스와 노출은 자동으로 조절됩니다. 기계가 화면을 분석하여 최적의 포커스와 노출을 잡아줍니다. 일반적으로 이런 자동 조절 기능은 대단히 편리하며 보다 많은 사용자가 사진이나 동영상을 찍을 수 있도록 할 수 있습니다.

| 스마트폰에서 포커스와 노출을 고정한 모습

하지만 특별한 구도나 연출을 위해서는 포커스를 수동으로 조절하고 노출도 수동으로 바꿔줄 필요가 있습니다. 예를 들어 역광 사진이 필요할 경우, 노출을 어둡게 잡아야 합니다. 반대로 어두운 환경에서 무언가를 촬영한다면, 노출을 평소보다 더 밝게 촬영해야 할 수 있습니다. 또한, 움직이는 피사체를 촬영하거나 동영상을 촬영할 때에는 포커스와 노출 고정 기능을 매우 유용하게 쓸 수 있습니다.

노출 고정은 화면을 꾹~ 누르고 있으면 자물쇠 모양의 노란색 원이 나타납니다. 자물쇠 모양이 보이면 포커스와 노출이 고정되었다는 뜻입니다. 노출을 맞추기 원하는 곳에 화면을 터치한 후 화면을 꾹~ 눌러서 고정합니다. 고정이 된 후부터는 카메라를 움직여도 자동으로 포커스가 바뀌거나 노출이 조절되지 않습니다. 즉, 밝기가 변하지 않습니다.

이 기능은 노출이 고정되면서 포커스도 함께 고정되기 때문에 꼭 필요한 경우에만 사용해야 합니다.

| 노출을 어둡게 수동으로 조절

| 노출을 밝게 수동으로 조절

자물쇠 원형 아래쪽에 있는 태양 모양의 슬라이더를 왼쪽 또는 오른쪽으로 움직여서 노출을 수동으로 조절해줍니다. 왼쪽으로 움직이면 어두워지고, 오른쪽으로 가면 노출이 높아져서 화면이 밝아집니다.

노출 고정을 해제하려면, 화면에서 빈 공간을 다시 한번 터치해줍니다.

| 동영상 촬영에서 포커스와 노출 고정

포커스와 노출 고정 기능은 사진 촬영에서도 쓸 수 있지만, 동영상 촬영에서 활용하면 더욱 유용한 기능입니다. 요즘에는 동영상 촬영이 대세이므로 동영상을 촬영할 때에도 포커스와 노출 기능을 적극적으로 연습해보시기 바랍니다.

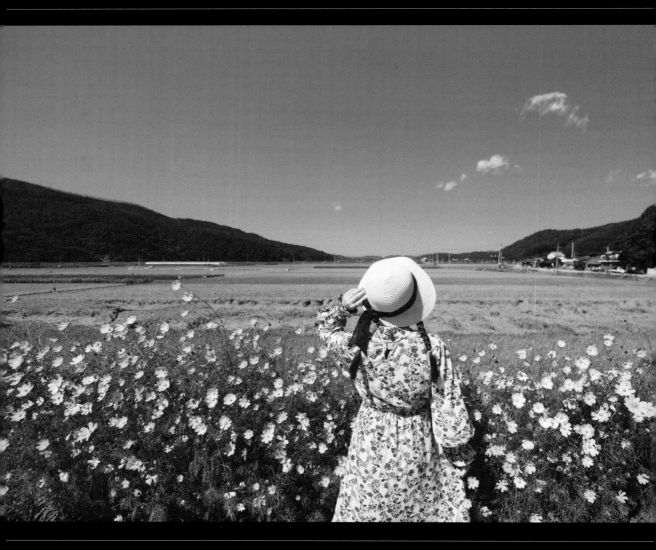

PART **04**

이것만 알면
나도 사진 작가!
다양한 연출 기법

배경이 흐려지는
아웃포커스 효과 연출

아웃포커스(out focus)는 이미지에서 특정 부분이 흐려지는 연출을 뜻합니다. 사진이나 동영상에서 이미지가 '예쁘게' 보이는 이유도 아웃포커스 덕분입니다. 아웃포커스가 없는 이미지는 조금 투박하게 보이며 반대로 아웃포커스가 많이 들어간 사진은 사람들의 시선을 만족시키는 경향이 있습니다. 물론 항상 아웃포커스가 옳은 건 아닙니다. 경우에 따라서는 아웃포커스를 빼고 찍어야 할 때도 있죠. 하지만 일반적인 상황에선 아웃포커스가 없는 사진에 비해 아웃포커스가 들어간 사진이 피사체를 좀 더 돋보이게 만듭니다. 보통 아웃포커스라고 이야기하면, 피사체는 선명하게 표현하고 나머지 부분들(배경 등)은 흐릿하게 표현된 이미지를 뜻합니다.

| 가까이에 있는 부분은 선명하게, 멀리 있는 부분은 흐릿하게 표현한 사진

| 가까이에 있는 부분은 흐리게, 멀리 있는 부분은 선명하게 표현한 사진

1. 아웃포커스 연출을 위한 기본 개념

DSLR이나 미러리스 카메라에서 아웃포커스를 연출할 때에는 거리 조절과 조리개 조절을 통해 원하는 만큼의 아웃포커스를 만들어낼 수 있습니다. 하지만 조리개를 별도로 조절할 수 없는 스마트폰 카메라의 경우에는 거리 조절을 통해 아웃포커스를 연출할 수 있습니다.

| 배경이 카메라와 멀어질수록 아웃포커스 효과가 강하게 들어갑니다.

아웃포커스를 원하는 대로 연출하려면 우선 기본 개념을 익혀야 합니다. 가장 기초적인 개념은 피사체는 카메라와 가까울수록, 배경은 카메라와 멀어질수록 아웃포커스 효과가 커진다는 것입니다.

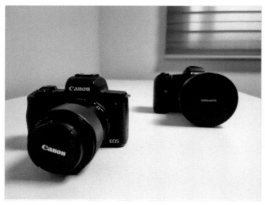

| 배경이 카메라와 가까울수록 아웃포커스 효과가 약하게 들어갑니다.

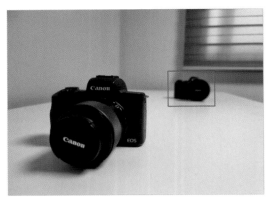

| 거리를 두고 촬영한 사진을 확대했을 때

상당 부분 거리를 둔 상태에서 촬영된 이미지의 배경을 확대해보면 아웃포커스가 적절하게 들어가서 렌즈 캡에 있는 글자가 거의 보이지 않을 정도라는 사실을 알 수 있습니다.

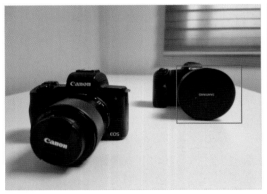

| 거리를 가깝게 두고 촬영한 사진을 확대했을 때

거리 차이가 거의 없는 사진일 때 배경을 확대해보면 아웃포커스가 거의 들어가 있지 않은 까닭에 글자를 선명하게 읽을 수 있을 정도라는 사실을 알 수 있습니다. 따라서 아웃포커스를 많이 넣고 싶다면, 피사체는 카메라와 가깝게 배치하고, 배경은 카메라에서 멀어지도록 배치하는 게 유리하며, 배경까지 선명하게 촬영해야 하는 경우에는 피사체와 배경 모두 카메라에 가깝게 혹은 모두 멀게 배치해서 촬영해야 합니다.

앞 부분이 흐려지는
앞 아웃포커스 효과 연출

⚡ ✴ HDR 🔘 🕐 ☁

아웃포커스는 보통 피사체의 배경에서 흐려지는 걸 상상하기 쉽지만, 앞 아웃포커스도 연출이 가능합니다. 포커스(초점)를 직접 선택하여 앞에는 배경 요소를, 뒤에 피사체를 배치하는 방법입니다. 이런 연출은 필자가 개인적으로 선호하는 기법입니다.

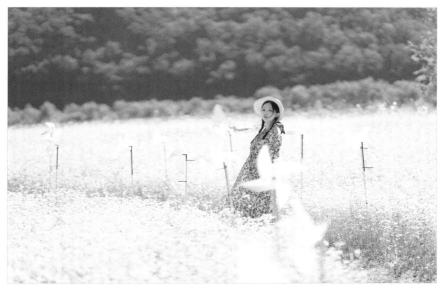

| 앞 부분에 아웃포커스가 들어간 사진

일반적인 아웃포커스 연출처럼 배경과 피사체의 거리를 어느 정도 확보한 상태에서 화면을 터치하여 포커스를 뒤에 있는 피사체로 바꿔줍니다. 이렇게 하면 앞에 있는 피사체는 흐려져서 배경으로 작용하고 뒤에 있는 피사체가 선명해지면서 앞 아웃포커스 연출이 만들어집니다.

앞 아웃포커스 촬영에선 포커스를 정확하게 잡는 게 중요하므로 충분한 연습이 필요합니다. 더불어 카메라 바로 앞에 배경 요소가 있으므로 배경요소와 카메라의 거리를 적절하게 유지하는 연습도 해보시기 바랍니다.

스마트폰의 기능을 이용한 아웃포커스 연출

많은 사용자가 아웃포커스 된 사진을 선호하는 까닭에 스마트폰에서도 아웃포커스 된 사진을 찍을 수 있다면 좋을 것입니다. 하지만 스마트폰 카메라는 물리적으로 조리개를 조절할 수 없습니다. 거리만을 이용해 아웃포커스 효과를 연출해야 하므로 아웃포커스 연출이 다소 제한적입니다. 이러한 문제를 해결하기 위한 방법으로 스마트폰 카메라에서는 소프트웨어를 이용해 아웃포커스를 연출할 수 있는 기능을 추가로 제공합니다.

| 스마트폰 기본 카메라로 촬영한 사진 | 스마트폰 기능을 이용해 촬영한 사진

스마트폰에 있는 훌륭한 소프트웨어를 이용하여 아웃포커스 효과를 연출해봅니다.

1. 인물사진 모드를 활용한 아웃포커스

스마트폰 카메라 화면에서 '더보기'로 들어갑니다.

여러 가지 메뉴들이 나타나면 '인물 사진' 버튼을 클릭합니다.

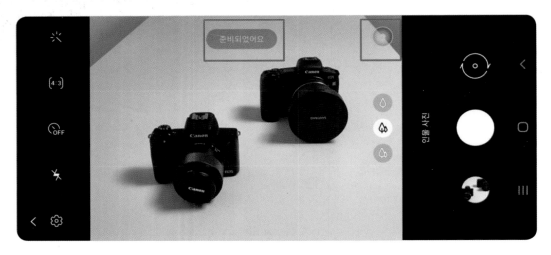

인물사진 모드는 말 그대로 인물사진을 촬영할 때 활용하기에 적합한 모드입니다. 하지만 적절한 아웃포커스 효과를 소프트웨어의 기능의 도움을 받는 연출이므로 꼭 인물사진이 아니라 제품 사진이나 풍경 사진에도 응용할 수 있습니다.

상단에 '준비되었어요'라는 메시지가 나오는지 확인합니다. 인물사진은 카메라와 너무 가깝게 촬영하진 못하며 피사체와 카메라의 거리가 충분히 확보되어야 촬영할 수 있도록 설계되어 있습니다. 메시지가 나타나면 우측 상단에 동그라미 버튼이 활성화되는지 확인합니다. 이 버튼에서 아웃포커스 연출을 위한 흐림 효과를 적용할 수 있습니다.

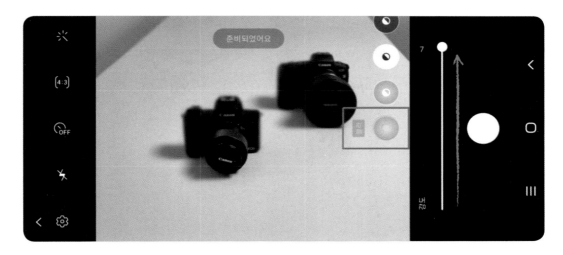

인물사진 모드에서 처음 적용할 수 있는 모드는 블러 효과입니다. 블러 효과는 이름 그대로 피사체 주변을 흐리게 만들어주는 기능입니다. 최대치로 올리면 가장 많은 블러가 적용됩니다.

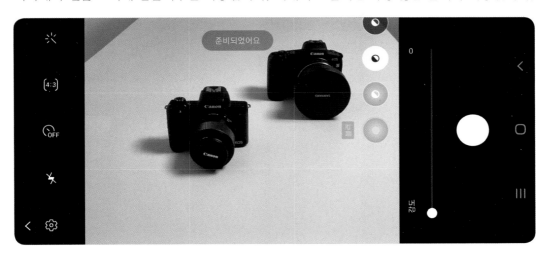

| 블러를 적용하지 않은 사진

블러를 적용하지 않게 되면 일반 카메라에서 촬영한 사진과 동일한 사진이 촬영되게 됩니다. 따라서 인물사진 모드로 진입한 후 촬영한다는 뜻은 어느 정도 블러를 적용한다는 이야기가 됩니다.

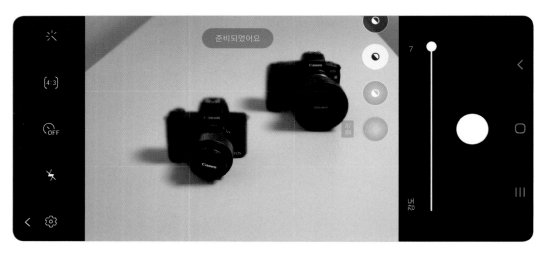

| 블러를 최대치로 적용한 사진

블러를 최대치로 적용하면 스마트폰의 기능의 도움을 받아 아웃포커스 연출이 가능합니다.

블러 수치를 적절하게 조절해서 부드럽고 자연스러운 흐림 효과를 연출해보세요.

2. 갤러리에서 사진 편집으로 배경 효과 변경하기

스마트폰의 기능으로 블러를 추가하면 경우에 따라서는 조금 부자연스럽게 연출될 수 있습니다. 반대로 소프트웨어의 기능을 이용해 블러를 적용할 때의 장점은 블러 효과를 수정할 수 있다는 점입니다. 카메라 자체에서 조리개를 통해 촬영하는 아웃포커스 효과는 수정이 거의 불가능한 반면에 스마트폰의 기능으로 추가한 블러는 얼마든지 수정 가능합니다.

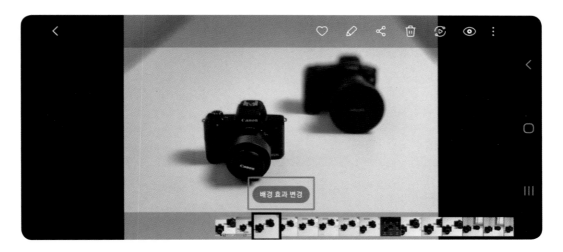

스마트폰 갤러리에서 인물사진 모드로 촬영된 사진을 찾으면 아래쪽에 '배경 효과 변경'이라는 버튼이 추가로 나타납니다. 이 버튼을 클릭합니다.

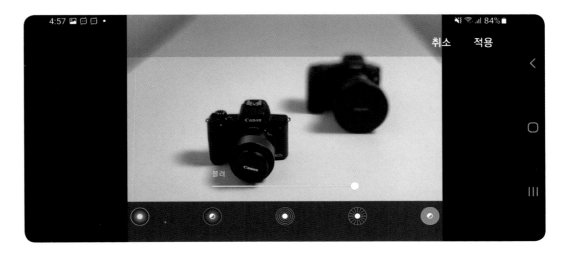

스마트폰 갤러리에서 사진을 수정할 수 있는 포토 에디터가 실행됩니다. 여기에서 인물 사진 모드에서 사용할 수 있었던 기능을 편집할 수 있습니다. 예를 들어, 블러 7을 적용한 사진의 블러를 다시 변경할 수 있습니다.

| 블러 7이었던 사진을 블러 0으로 변경

| 블러 0이었던 사진을 블러 7로 변경

소프트웨어로 추가된 블러이므로 언제든지 수정할 수 있다는 점은 대단히 매력적이며 DSLR 이나 미러리스 카메라에는 없는 강력한 장점입니다.

더불어 화면에서 원하는 부분을 터치하여 포커스를 변경할 수도 있습니다.

| 우측에 있는 피사체에 포커스를 적용하여 블러 효과 변경

| 포커스 이동으로 우측에 있는 피사체가 선명해지고 나머지는 블러 처리

| 좌측에 있는 피사체에 포커스를 적용하여 블러 효과 변경

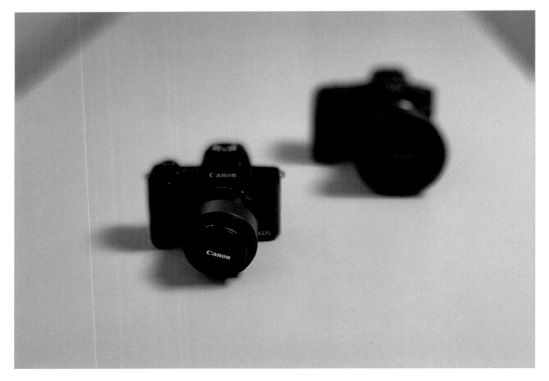

| 포커스 이동으로 좌측에 있는 피사체가 선명해지고 나머지는 블러 처리

나도 금손!
인물 사진에 유용한 여러 가지 샷들

HDR

　　사진이나 동영상에서 인물을 담는 촬영은 아주 흥미롭고 재미있는 장르입니다. 사람은 사람을 좋아할 수밖에 없고 풍경이나 음식, 상품, 기타 이미지들도 결국에는 사람을 최종 타깃으로 둔 이미지입니다. 보통 인물 사진은 정물 사진과는 반대되는 개념으로 알려져 있습니다. 움직이지 않는 피사체(예를 들어 음식이나 상품)를 촬영하는 것과 인물을 촬영하는 건 난이도에서 차이가 있습니다. 사진 초보자들은 인물 사진을 어려워하는 경향이 있는데요. 충분한 연습과 다양한 경험을 통해 인물 사진도 잘 찍는 금손 사진작가로 거듭나 봅시다.

　　인물 사진을 촬영하기 위해 우선 인물 사진에서 자주 사용되는 몇 가지의 프레임을 알아봅니다.

1. 풀 샷(Full Shot)

　　풀 샷은 전신이 이미지에 다 담기도록 촬영하는 샷입니다. 머리끝에서 발끝까지 모두를 프레임에 담는 기법으로 인스타그램 등의 SNS에서 흔히 볼 수 있는 구도입니다. 특히 스마트폰의 초광각 또는 광각 카메라로 촬영하기에 수월한 이미지입니다.

풀 샷은 주로 주변의 환경과 배경의 아름다움을 보여주면서 인물의 전신을 두드러지게 표현하는 방법이므로 모델의 패션 등이 이미지에 큰 영향을 줍니다.

2. 니 샷(Knee Shot)

니 샷은 화보 촬영이나 패션을 보여주는 사진에서 주로 활용하는 기법입니다. 대체로 인물의 무릎 아랫부분까지만 프레임에서 보입니다. 니 샷은 전신은 아니지만 전체적인 인물의 느낌을 잘 살릴 수 있는 샷 형태이며 발끝까지 나오지 않기 때문에 키가 더 커 보이는 느낌도 줄 수 있습니다. 반대로 니 샷의 경우 포즈나 구도에 따라서 자칫 어색하게 보일 수도 있으므로 충분히 연습하면서 촬영하는 걸 권장합니다.

3. 미디엄 샷(Medium Shot)

미디엄 샷은 인물의 상반신을 주로 보여주는 방식입니다. 대체로 허리 정도까지만 이미지에 표현됩니다. 인물 사진에서 많이 활용되는 샷 중 하나입니다.

4. 바스트 샷(Bust Shot)

바스트 샷은 인물의 상반신을 집중적으로 프레임에 담는 샷입니다. 하체는 나오지 않으며 상체는 주로 가슴 부분에서부터 얼굴까지 나타나는 구도입니다. 허리부터 얼굴까지 담을 수도 있습니다.

5. 클로즈업(Close up)

클로즈업 사진은 인물의 얼굴을 집중적으로 조명하는 구도입니다. 피부 상태나 표정 등이 리얼하게 표현되기 때문에 평범한 일반인들이 선호하는 구도는 아닙니다.

꿀팁 💙 일반인 모델과 촬영할 때 추천하는 샷

| 일반인 모델을 촬영할 땐 카메라와 모델의 거리가 충분히 확보된 샷이 좋습니다.

사진 촬영 작업은 촬영자 못지않게 모델도 매우 힘든 시간입니다. 일반인 모델분들은 촬영에 익숙하지 않은 데다가 촬영자와의 관계가 어색한 경우가 있어서 이때에는 카메라 렌즈를 정면으로 바라보면서 자연스러운 포즈나 표정을 짓기가 어렵습니다. 클로즈업이나 바스트 샷의 경우 모델분들이 당황하거나 싫어할 수 있습니다.

주로 풀 샷이나 니 샷, 미디엄 샷 정도가 일반인 모델분들이 선호하는 구도입니다. 모든 사진을 반드시 바스트 샷으로 찍을 필요는 없습니다.

촬영 자체에 너무 심취한 나머지 모델분의 기분을 상하게 한다거나 부담감을 주게 되면, 오히려 사진을 망치게 될 가능성이 높습니다. 인물 사진에선 모델의 역할이 대단히 중요하므로 모델분과 충분히 대화하고 분위기를 어색하지 않도록 하는 것도 사진작가의 역량이라고 할 수 있겠습니다.

일상을 화보처럼 바꿔주는 3가지 앵글

인물 사진에선 앵글이 특히 중요합니다. 똑같은 사람도 앵글을 어떻게 잡느냐에 따라서 다양한 연출이 가능해지며 완전히 다른 사람처럼 표현되기도 하는 까닭입니다. 인물 사진에서 피사체가 되는 모델의 장점은 살려주고, 단점은 보완해 주기 위해서는 여러 가지 앵글을 자유자재로 다룰 수 있어야 하며 모델에게 적절한 포즈를 지도할 수 있어야 합니다. 여기에서는 인물 사진에서 가장 많이 사용되는 3가지의 앵글을 살펴봅니다.

1. 로우 앵글

로우 앵글은 카메라를 바닥 쪽에 배치하고 렌즈는 하늘 방향을 향해 있는 앵글입니다. 풀 샷을 촬영할 때 자주 활용되며 일반인들이 가장 선호하는 앵글이기도 합니다. 광각 카메라의 왜곡을 적절하게 이용하면 실제보다 키는 더 커 보이게, 좀 더 날씬하게, 얼굴은 좀 더 작게 표현할 수 있습니다. 필자가 제일 좋아하는 앵글이기도 합니다.

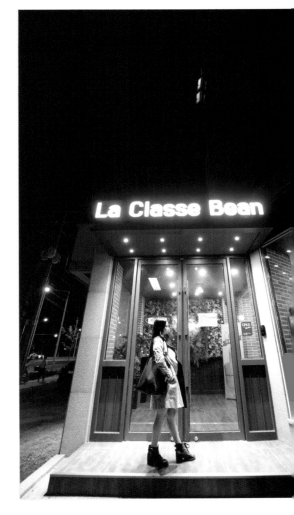

| 로우 앵글로 촬영한 사진

2. 미들 앵글

　미들 앵글은 모델의 눈높이와 비슷한 각도에서 촬영하는 사진입니다. 가장 기본적인 앵글이라고 할 수 있으며 사실적이고 현실적인 느낌을 낼 수 있습니다. 반대로 이미지 자체는 특색이 있다기보다는 평범한 방향으로 보이기 때문에 구도나 연출, 배경과 인물의 포즈 등에 영향을 많이 받습니다. 더불어 미들 앵글에서는 모델의 단점이 그대로 드러날 수 있으므로 유의해서 사용해야 하는 앵글입니다.

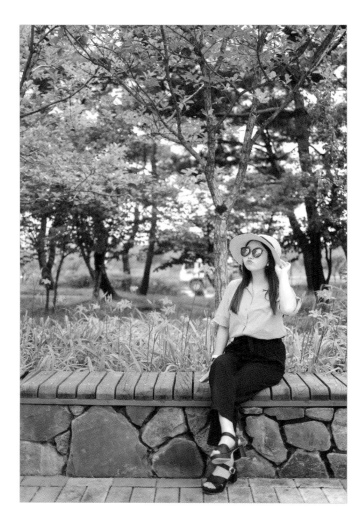

| 미들 앵글로 촬영한 사진

　미들 앵글에서는 가만히 서 있는 포즈에서는 키가 작아 보이고 다리가 짧아 보이게 나타는 경향이 있어서 어딘가에 앉는 등 너무 어색하지 않은 포즈가 잘 어울립니다.

3. 하이 앵글

하이 앵글은 모델의 얼굴보다 더 높은 위치에서 아래로 내려다보며 촬영하는 방식입니다. 귀여운 느낌을 연출할 수 있고 다양한 포즈도 가능해서 일반적으로 많이 사용됩니다. 셀피를 촬영할 때와 각도가 비슷해서 모델분들이 편하게 느끼는 앵글이기도 합니다.

| 하이 앵글로 촬영한 사진

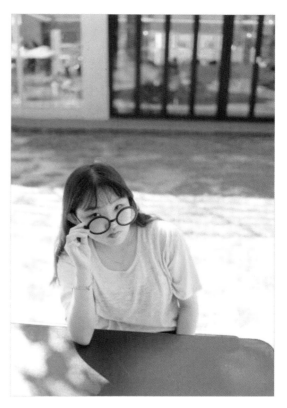

하이 앵글은 남녀노소 누구나 활용할 수 있으며 특히 아이들의 사진을 찍어줄 때 사용하면 대단히 효과적입니다. 인물의 표정과 포즈에 여전히 영향을 받지만 로우 앵글이나 미들 앵글에 비해서 좀 더 자연스러운 포즈가 가능합니다.

하이 앵글에서는 인물의 머리 부분이 상대적으로 많이 보이므로 카메라 렌즈가 모델과 너무 가깝지 않도록 하는 게 중요합니다. 자칫하면 머리가 커 보일 수 있으므로 적절한 거리를 유지해야 합니다.

하이 앵글에서는 풀 샷처럼 전신이 다 나오기보다는 상반신 정도만 나오는 샷이 훨씬 자연스럽게 표현됩니다.

꿀팁 ❤ 인물 사진에서의 여백 활용법

여백도 사진의 중요한 부분 중 하나입니다. 특히 인물 사진에서의 여백은 시선의 방향이나 공간을 보여주는 측면이 있어서 커다란 부분을 차지합니다. 적절한 여백은 인물을 돋보이게 만들고 안정적인 시선을 느끼게 합니다. 따라서 인물사진을 촬영할 땐 적절한 여백을 프레임안에 삽입할 수 있는지 항상 체크해야 합니다.

인물사진에서는 일반적으로 사람의 시선 방향에 여백을 둡니다. 그러니까 사람의 등이 끝부분을 향하고, 시선의 방향이 반대쪽을 향하게 촬영하면서 그 사이에 여백을 두는 방식입니다. 이런 사진은 안정적이고 편안한 느낌을 줌과 동시에 인물과 배경을 함께 보여줄 수 있어서 자주 사용됩니다.

정말 특수한 상황이 아닐 경우에는 사람 시선의 방향과 반대되는 곳에 여백을 두고 촬영하는 방법은 좋지 않습니다. 사진이 전체적으로 어색해 보이고 다소 불편해 보입니다.

| 여백을 두고 촬영한 사진

불편하고 어색한 사진을 방지하고 안정적이고 편안한 사진을 얻기 위해서는 시선의 방향에 여백을 두거나 양옆에 여백을 두도록 합니다. 카메라에서 촬영할 때 프레임 안에 들어오는 인물의 위치를 신경 쓰면서 촬영하는 습관을 들여보세요.

음식(카페) 사진
맛있고 예쁘게 찍는법

음식 사진은 인물 사진보다는 난이도가 낮은 편이지만 예쁘게 찍기 위해서는 몇 가지 알아둘 것이 있습니다. 음식 사진의 최종 목표는 '맛있어 보이게' 찍는 것입니다. 그 어떤 음식 사진도 맛없어 보이게끔 찍는 경우는 없습니다. 음식 사진은 먹거리를 다루는 사진인만큼 보다 많은 사람에게 보여줄 수 있고 일상에서 손쉽게 사진을 찍을 수 있다는 장점이 있습니다.

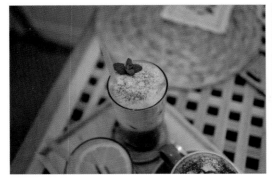

| 음식 사진은 사진 촬영을 연습하기에 대단히 좋은 소재입니다.

1. 그림자가 나오지 않도록!

| 그림자가 발생한 사진

| 그림자가 없는 사진

　음식 사진은 대체로 야외보다는 실내에서 촬영하는 경우가 많습니다. 그리고 실내는 야외보다 전체적으로 어둡죠. 더불어 음식은 아래에 있고 형광등이나 조명은 위쪽에 있는 특성상 자칫하면 음식 위에 그림자가 발생하게 됩니다. 음식 위에 그림자가 생기면, 음식이 어두워 보이고 전체적으로 칙칙하면서 맛없게 표현됩니다. 음식을 촬영할 땐 반드시 음식 위에 그림자가 발생하는지 체크해야하며, 그림자가 발생할 경우 카메라의 각도나 음식의 위치 등을 바꾸어 그림자가 없도록 촬영하는 게 좋습니다.

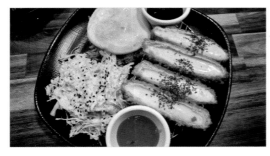
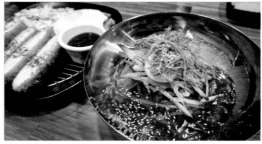

　인물 사진은 너무 가까이에서 촬영하면 피부 상태가 노골적으로 표현되어 까다롭지만, 음식 사진은 그렇지 않습니다. 음식 사진은 가능하면 최대한 가까이에서 촬영하는 게 좋습니다. 가까이에서 촬영하면 카메라의 왜곡 효과로 인해 실제보다 음식이 더 크게 표현되며 더 맛있게 보입니다. 더욱 선명한 사진을 촬영할 수 있고 피사체인 음식을 집중적으로 보여줄 수 있으므로 카메라 렌즈를 음식과 가깝게 배치해서 촬영하도록 합니다. 그렇다고 너무 가까이에 붙이면 오히려 포커스가 안 잡히고 어색할 수 있으므로 적당한 거리에서 가깝게 붙이세요.

2. 음식 사진 각도 잡기!

　음식 사진에서 가장 많이 활용되는 각도는 위에서 아래 방향으로 내려찍는 탑뷰 스타일의 각도입니다. 음식의 전체적인 상차림을 보여줄 수 있고 실제 사람이 보는 것과 거의 비슷한 느낌을 주기 때문에 언제나 괜찮은 각도라고 할 수 있습니다. 하지만 음식과 형광등 사이에 카메라가 위치하는 특성상 음식 위에 그림자가 생길 소지가 있으므로 이 각도에서는 특히 그림자에 신경을 써야 합니다.

　음식 사진을 촬영할 때 추천하는 각도는 대략 45도~75도 정도에서 내려찍는 방식입니다. 음식과 카메라의 거리에 따라 음식의 크기나 느낌을 자유롭게 조절할 수 있고 그림자의 발생도 최소화할 수 있다는 장점이 있습니다. 이 각도는 초보자분들이 도전하기에도 쉬우며, 난이도에 비해 사진은 아주 잘 나온다는 장점이 있습니다. 약간 위에서부터 비스듬하게 찍는다는 느낌으로 촬영해보세요. 블로그나 인스타그램 등 SNS에서는 주로 이런 사진들이 많이 보입니다. 카메라를 음식 가까이에 가져갈 경우, 자연스러운 아웃포커스 효과도 얻을 수 있습니다.

3. 반사되는 빛을 찾아라!

　거의 모든 음식 사진에서 반짝거리는 빛을 찾아낼 수 있습니다. 음식이 반짝이는 이유는 형광등 같은 실내조명이 대체로 음식의 위에 있고, 음식 자체에 국물이나 그릇 등으로 인해 반사가 쉬운 환경에 있기 때문입니다. 평범한 음식 사진이 지겹다면, 반짝이는 빛을 찾아 음식 사진에 적용해보세요. 훨씬 더 맛있고 신선해 보이는 사진을 촬영할 수 있습니다.

　반짝이는 찾아 빛을 음식에 적용해보세요. 음식 사진 활동이 훨씬 재미있어집니다.

4. 음식을 가운데에 배치하자

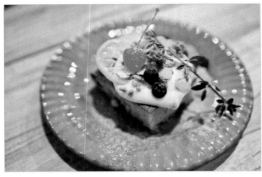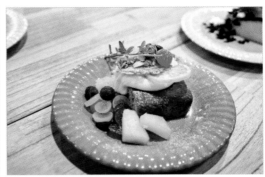

음식 사진은 음식을 집중적으로 보여주는 게 목표이므로 인물 사진에서처럼 다양한 구도나 앵글을 신경 쓰기보다는 음식을 화면의 중앙 부근에 배치하는 작업을 최우선으로 두어야 합니다. 약간의 여백을 제외하고서는 음식이 두드러지게 나타나는 사진이 훨씬 맛있어 보이고 또 보기에도 좋습니다.

| 음식을 화면의 측면에 배치한 사진

음식과 배경을 함께 보여줄 목적으로 촬영한 모험적인 사진은 배경에 예쁜 보케(Bokeh; 이미지의 아웃 포커스에 블러 효과를 표현하는 사진 기법)가 있지만, 사진의 목적이 되는 음식 자체에 시선이 집중되지 않는 느낌을 줍니다. 사진 자체는 예쁘다고 볼 수도 있겠지만, 사진의 목적이 되는 음식 자체가 맛있어 보이기는 다소 어렵습니다.

음식 사진은 가능하면 가운데에 배치하고 음식을 둘러싼 적당한 여백을 제외하면 화면에 꽉 차게 찍는 방식이 초보자분들이 연습하기에 좋고 손쉽게 예쁘고 맛있는 사진을 찍는 비결입니다.

5. 음식 사진에서도 배치가 중요해!

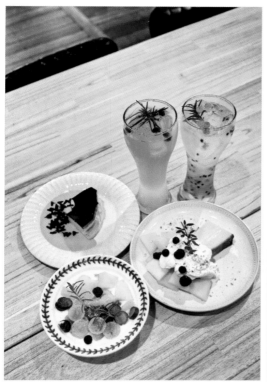 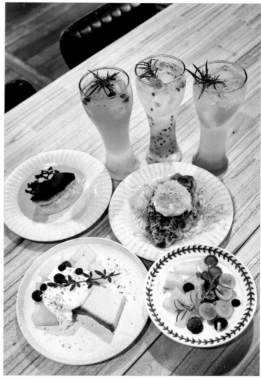

| 배치에 따른 느낌의 변화

음식 사진에서도 전체적인 느낌을 살려주는 배치가 대단히 중요합니다. 중심이 되는 피사체 주변에 어떤 상품이 배치되느냐에 따라 음식의 분위기가 완전히 달라지기도 합니다.

피사체 주변에서 중심이 되는 음식을 꾸며주는 역할을 하는 음식도 굉장히 중요하므로 배치를 이리저리 바꿔보면서 예쁜 그림이 나올 수 있도록 배치도 연습해봅니다.

6. 역동적인 음식 사진을 찍어보자

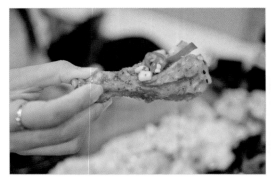 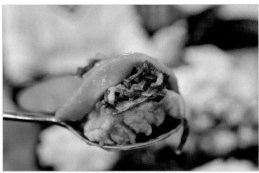

어쨌거나 음식 사진도 내가 보거나 다른 사람에게 보여줄 목적으로 촬영하게 됩니다. 따라서 음식 사진에도 사람이 은근슬쩍 등장하면 역동적이고 스토리텔링적인 사진을 연출할 수 있습니다.

숟가락이나 젓가락을 활용해 음식을 집어 든 장면이나 손으로 잡고 있는 사진이 가볍게 시도해보기 좋은 연출입니다. 바로 입으로 직행할 것 같은 움직임을 사진에 담아봅니다.

평범한 음식 사진을 벗어나 색다른 도전을 원한다면, 음식 사진을 찍는 장면을 사진으로 담아보는 것도 재미있는 추억이 됩니다. 사진 속 카메라의 프레임 안에 음식을 담을 수도 있으며, 사진 속 카메라의 프레임 밖에 음식을 배치하고 옆에 사람이 등장하는 장면도 추천할만합니다.

여러 명이서 함께 음식 사진도 찍고 서로 손 모델도 해주면서 즐거운 시간을 보내보세요.

추억을 담는 풍경
사진 잘 찍는법

HDR

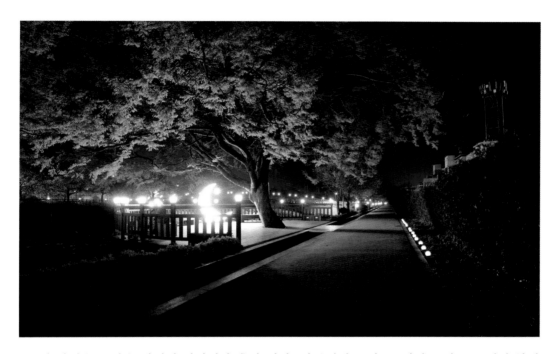

 풍경 사진은 즐거운 여행의 경험이나 휴가 기간, 핫플레이스 방문, 데이트 장소 등에서 촬영할 수 있는 추억을 담는 사진입니다. 예쁜 풍경 사진은 기분을 좋게 만들어주며 그때를 회상하기에도 도움이 됩니다. 특히 여행에서 빠질 수 없는 게 바로 풍경 사진인데요. 요즘에는 여행과 사진을 구분해서 따로 생각하는 게 아니라 한 묶음으로 생각하는 분위기입니다. 아름다운 여행지에서 풍경 사진과 인물 사진을 빼놓는다면, 여행이 2% 부족해질 것입니다. 오늘날 풍경 사진은 기록이라는 의미 이상입니다. 추억을 담는 풍경 사진을 잘 찍는 법에 대해서도 알아봅니다.

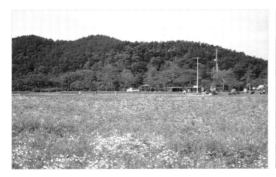

| 아름다운 풍경 사진을 담아봅니다.

1. 초광각 또는 광각 렌즈로 촬영하기

| 광각 렌즈로 촬영한 풍경 사진

 스마트폰 촬영의 장점 중 한 가지는 카메라 렌즈를 교환할 필요 없이 여러 개의 화각을 자유자재로 쓸 수 있다는 점입니다. 보통 인물 사진에선 망원을, 풍경 사진에선 광각 렌즈가 선호됩니다.

 사진이라는 정해진 프레임안에 넓은 장면을 담을 수 있는 광각 렌즈를 적극적으로 활용해보세요. 초광각 렌즈로 촬영하면 더 넓은 장면을 담을 수 있습니다.

2. 단순화하기

풍경 사진은 너무 복잡한 패턴을 가지고 있기보다는 단순하면서도 편안한 느낌을 주는 사진이 좀 더 매력적입니다. 풍경 그 자체에 집중할 수 있도록 단순하게 촬영하면 도움이 됩니다.

풍경은 그 자체로 아름다운 피사체입니다. 따라서 별도로 어떤 장치를 하기보다는 있는 모습 그대로를 카메라에 담아보세요. 자연 풍경은 많은 분들이 좋아하는 사진 장르 중 하나입니다.

3. 풍경과 인물을 함께 찍자

 풍경 사진에서도 풍경만 있는 사진보다는 인물이 등장하는 사진이 훨씬 보기 좋고 현실적입니다. 기념사진이나 포토존에서 촬영하는 것도 좋지만, 다른 사람들이 보지 못했을 법한 포인트에서 인물을 등장시켜 촬영하는 것도 매력적입니다.

| 풍경만 촬영

| 풍경과 인물을 함께 촬영

 다른 사람과 함께 여행하거나 촬영할 때에는 다른 사람을 모델로 하여 촬영하면 됩니다. 풍경 사진에 인물이 등장할 땐 인물을 집중적으로 다루기보다는 풍경이 우선되고 인물이 보조해 주는 역할 정도로 생각하면서 촬영하면, 부담 없는 촬영이 가능합니다.

4. 멀리서 찍자

| 전체 풍경을 담기 위해 멀리 떨어져서 촬영한 사진

풍경 사진의 묘미는 전체적인 풍경입니다. 보통 초광각 카메라나 광각 카메라를 이용하면 예쁘게 잘 나옵니다. 예쁜 풍경을 배경으로 촬영하는 연습을 해보세요.

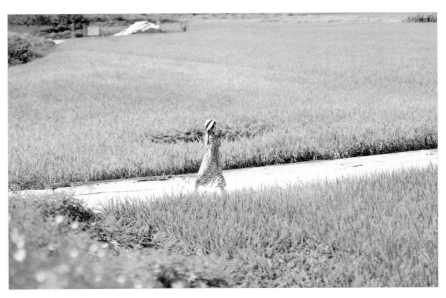

모델과 아주 멀리 떨어진 상태에서 망원 카메라를 이용해 촬영하는 장면도 대단히 매력적인 사진을 찍을 수 있는 방법입니다. 이때에는 인물에 포커스가 잡히도록 집중해서 촬영을 이어가야 합니다. 풍경과 자연스럽게 어울리는 인물의 모습을 담을 수 있습니다.

5. 땅은 조금, 하늘은 많이!

풍경 사진을 촬영할 땐 카메라 화면에 땅이 많이 보이는 것보다는 하늘이 많이 보이는 게 더 예쁜 구성처럼 보입니다. 땅은 조금만 보이고 하늘은 많이 담도록 앵글을 로우 앵글로 잡고 촬영하는 걸 추천합니다.

카메라 렌즈를 살짝 하늘 방향으로 올려서 촬영하면 도움이 됩니다. 그렇다고 해서 땅이 너무 나오지 않으면 어색한 풍경 사진이 될 수 있으므로 땅은 살짝만 보이게끔 연출하고 하늘을 많이 보여주는 촬영을 시도해보시기 바랍니다.

6. 전문가처럼 촬영하는 풍경 사진 공간감

　풍경 사진을 더욱 매력적으로 만드는 방법은 사진에 공간감을 삽입하는 것입니다. 이런 기법은 주로 전문가들이 활용하는 방법이며 초보자분들에겐 다소 어려울 수 있지만, 아름다운 풍경 포인트에서는 시도해볼 만합니다.

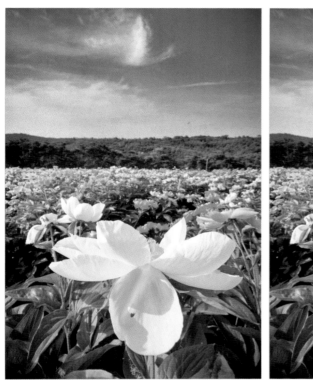
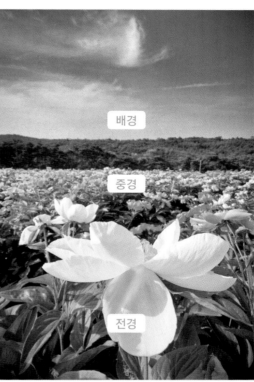

　전체적인 사진을 전경과 중경, 배경으로 나누고 각 구역마다 서로 다른 피사체가 배치되어 공간감을 느낄 수 있는 연출입니다.

　사진에 공간감을 주어 프로페셔널하면서도 색다른 풍경 사진도 기록해보시기 바랍니다.

7. 푸른 하늘을 담아봐!

풍경 사진에서 하늘의 역할은 대단히 큽니다. 푸른 하늘이 보이는 사진과 그렇지 않은 사진의 느낌은 매우 다릅니다. 따라서 풍경 사진을 촬영할 땐 하늘이 푸르게 표현되는지를 꼭 체크해야 합니다. 푸른 하늘은 태양을 정면으로 바라볼 때가 아니라 등지고 촬영할 때, 그러니까 내가 촬영하는 방향으로 해가 비칠 때 가장 잘 나옵니다.

태양을 정면에서 바라보는 방향으로 촬영하게 되면 사진이 너무 밝아져서 피사체에 포커스와 노출을 맞출 경우, 밝은 부분인 하늘은 날아가게 됩니다. 이렇게 되면 하늘이 거의 흰색처럼 표현되고 실제 데이터에도 하늘색이 남아있지 않게 됩니다. 이때에는 보정으로도 하늘을 살릴 수가 없게 됩니다.

8. 전망대에서 찍기

풍경 사진을 촬영할 때 가장 좋은 장소는 전망대입니다. 전망대 자체가 풍경을 감상하기 위해서 만든 포인트죠. 선조들도 배산임수 지역에 전망대를 세우고 아름다운 자연을 조망하며 살았던걸 생각해 보면, 전망대는 세상에서 가장 훌륭한 풍경 사진 촬영 스튜디오라고 할 수 있습니다.

| 전망대, 정자 등 문화 관광 포인트에서 촬영한 풍경 사진

전망대나 정자에서 촬영할 때도 하늘이 푸르게 표현되어야 한다는 원칙은 마찬가지로 적용됩니다. 따라서 해를 등지고 촬영해야 합니다. 하지만 전망대에서 촬영하는 시간대에 따라 불가피하게 해를 정면으로 마주할 수 있습니다. 이때에는 여유를 가지고 해가 넘어갈 때까지 기다리거나 비스듬한 방향으로 촬영해보면 도움이 됩니다.

| 구름을 집중적으로 담은 사진

하늘에 구름이 있다면 최고의 타이밍입니다. 구름이 아예 보이지 않는 사진보다는 구름이 적당히 보이는 사진이 더욱 매력적입니다. 구름의 흐름을 사진으로 남겨보세요.

9. 야경 찍기

풍경 사진에서 야간의 풍경을 담아내는 야경 사진도 빼놓을 수 없습니다. 아름다운 밤하늘과 은은하게 조명으로 빛나는 야경 사진은 사람들의 시선을 뺏을 수 있는 장르입니다. 풍경 사진을 연습할 때 특히 야경 사진을 많이 담아보는 걸 추천합니다. 밝은 낮 시간대의 사진보다 난이도 가 조금 있으므로 야경 사진은 충분한 연습이 선행되어야 원하는 느낌으로 담아낼 수 있습니다.

야경을 찍는 사진 촬영은 어두운 환경에서 촬영한다는 것과 같습니다. 빛이 부족한 저조도 환 경에서 카메라는 사진을 촬영할 때 더 오랜 시간을 요구하게 됩니다. 야간에 흔들린 사진이 찍 히는 이유도 빛이 부족해서 사진을 담을 때까지 더 오래 걸리기 때문이죠.

| 삼각대를 이용해 고정시켜두고 촬영한 야경 사진

　기본적으로 어두운 환경에서는 빛이 부족한 까닭에 사진이 흔들릴 가능성이 매우 높습니다. 이런 흔들림을 방지하고 원하는 스타일의 사진을 얻기 위해서 야경 사진에서는 보통 삼각대를 활용해 촬영하는 경우가 많습니다. 스마트폰용 삼각대는 저렴한 제품들이 많이 있으므로 자신의 스마트폰이 잘 고정되는 삼각대라면 어떤 제품이라도 괜찮습니다. 삼각대를 이용해 예쁜 야경을 담아보세요.

| 스마트폰용 삼각대

　스마트폰용 삼각대는 추후에 동영상을 촬영하는 상황을 대비하여 조금 튼튼한 제품으로 구매하는 걸 권장합니다. 높이 조절과 각도 조절이 가능해야 하고 다리 부분이 튼튼해서 스마트폰을 안정적으로 거치할 수 있는 제품이면 됩니다.

| 삼각대 없이 손으로 들고 촬영한 야경 사진

　야경은 가능하면 삼각대를 활용하는 게 좋습니다. 하지만 불가피하게 삼각대를 사용할 수 없을 때에는 손으로 들고 촬영해야 하는데요. 이때에는 사진 촬영이 완료될 때 까지 최대한 카메라가 흔들리지 않게 손을 고정시키고 촬영해야 합니다. 잠시 숨을 참는 것도 선명한 야경 사진을 얻는 데 도움을 줍니다.

　야경 등 어두운 환경에서 선명한 사진을 얻으려면 카메라가 흔들리지 않아야 합니다. 최대한 카메라가 흔들리지 않도록 양손으로 스마트폰을 파지하고 팔꿈치를 몸에 붙여서 촬영하는 습관을 들이세요.

| 삼각대 없이 손으로 들고 촬영한 야경 사진

　야경 사진을 촬영할 땐 조명이 조금이라도 있는 장소를 택하는 게 좋습니다. 포커스도 잡아야 하고 빛이 어느 정도 카메라 렌즈를 통해 들어와주어야만 예쁘게 촬영되는 까닭입니다. 똑같은 야경 포인트에서도 포커스 설정과 카메라의 위치에 따라 사진은 확연하게 달라질 수 있습니다.

　야경은 주로 조명을 촬영하는 형태이므로 조명이 많은 곳이 어디에 있는지 잘 살펴서 찍어보도록 합니다. 아름다운 야경을 카메라에 담아 기록하는 일은 무엇보다 아주 재미있습니다.

⚡ 야경 사진 TIP

　야경을 촬영할 땐 평소보다 더 많이 찍으세요. 가령, 2장만 찍기보다는 4장을 찍으세요. 촬영 당시에는 사진의 미세한 흔들림을 구분하기 어렵기 때문에 충분히 촬영한 후 흔들린 사진은 삭제하고 필요한 사진만 남기는 방법으로 활용하세요.

PART 05

사진을 예술로 만들어 줄
카메라 모드 활용법

넓은 풍경을 담는 파노라마 사진

파노라마(Panorama)는 원래 큰 전망이라는 뜻입니다. 주로 넓은 전망이나 경치를 담을 때 활용됩니다. 실제 눈으로 보는 것보다 더 넓은 장면을 촬영할 수 있어서 재미있고 독특한 시선을 전달할 수 있습니다. 요즘에는 파노라마와 파노라마 사진을 동일시해서 사용하는 편입니다.

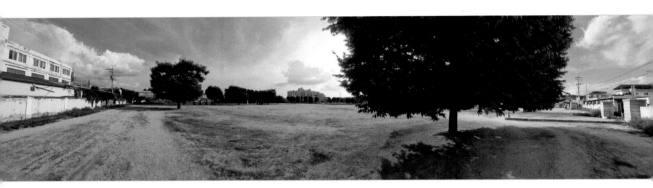

| 스마트폰으로 촬영한 파노라마 사진

파노라마는 굉장히 넓은 화면을 가로로 길쭉하게 담아내는 방법입니다. 실제로는 여러 장의 사진을 촬영하여 하나로 통합하는 기술로 촬영이 되는데, 일반 사용자가 복잡한 파노라마 기술까지 배울 필요는 없을 것입니다. 우리는 그저 스마트폰에서 제공하는 훌륭한 소프트웨어를 잘 활용하면 됩니다.

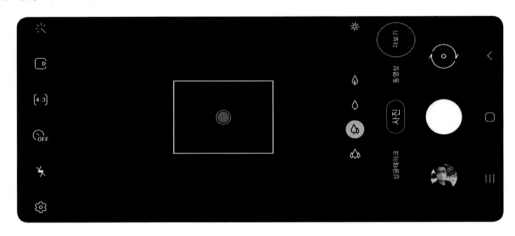

파노라마 사진을 촬영하기 위해서는 파노라마 기능을 활성화해야 합니다. 스마트폰 카메라 앱에서 '더 보기' 버튼을 누릅니다.

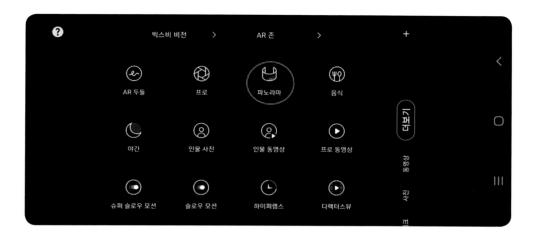

여러 가지 메뉴들이 나타나는 화면에서 '파노라마'를 선택합니다.

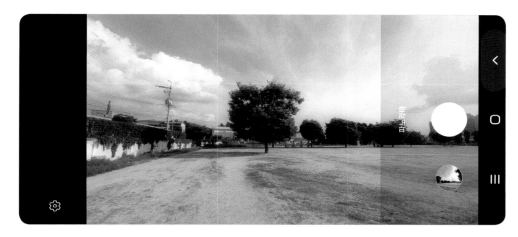

| 파노라마 촬영 직전 화면

파노라마를 선택하면 스마트폰 화면이 파노라마를 촬영하기 위한 화면으로 바뀝니다. 여기에서 파노라마는 마치 동영상을 촬영하는 것처럼 촬영 시간을 유지하면서 촬영해야 합니다. 파노라마 촬영을 위해 촬영 버튼인 흰색 버튼을 눌러 촬영을 시작합니다.

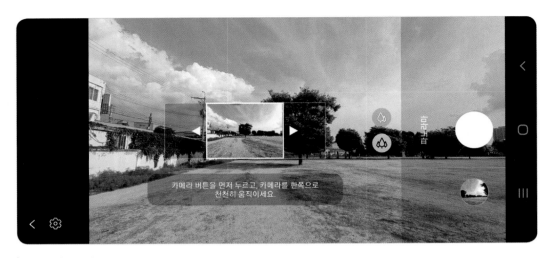

| 파노라마 촬영 화면

 파노라마에서 카메라 렌즈는 초광각 렌즈와 광각 렌즈만을 이용할 수 있습니다. 스마트폰의 안내에 따라 카메라 촬영 버튼을 먼저 누르고 카메라를 한쪽으로 천천히 움직이면서 촬영합니다. 이때 보통 왼쪽에서 오른쪽으로 촬영하는 경우가 많지만, 오른쪽에서 왼쪽으로 움직이면서 촬영해도 관계없습니다.

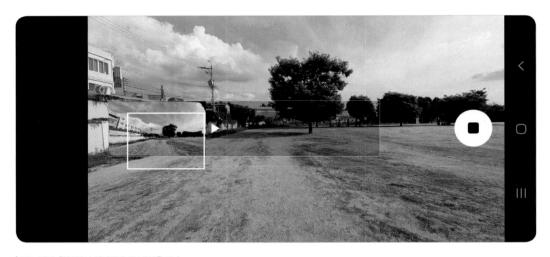

| 파노라마 촬영에서 아래쪽으로 내려온 모습

 파노라마를 촬영할 때에는 아래위 움직임에 주의해서 촬영해야 합니다. 화면에 나타나는 흰색 상자에 집중하면서 촬영되는 라인에서 최대한 벗어나지 않게끔 수평으로 움직이는 게 필요합니다.

| 파노라마 촬영에서 위쪽으로 너무 올라간 모습

위쪽과 아래쪽으로 흰색 상자가 크게 벗어나지 않게끔 유지하면서 최대한 수평으로만 움직이세요. 그래야만 멋지고 아름다운 파노라마 사진을 촬영할 수 있습니다.

더불어 파노라마 촬영은 촬영자 입장에서 볼 때 동영상이 촬영되는 것처럼 보이지만, 실제로는 1장의 사진이 촬영되는 것입니다. 아주 조금의 아래위 흔들림은 소프트웨어가 자동으로 보정을 해주므로 너무 겁먹을 필요는 없습니다.

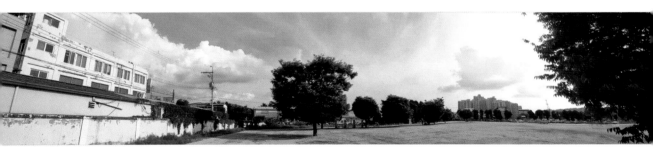

| 아래 위로 많이 흔들린 상태로 촬영된 파노라마 결과물

실제로 테스트를 위해서 위아래로 심하게 흔들어서 촬영한 파노라마 사진 역시 꽤 준수한 결과물을 보여주고 있습니다. 하지만 흔들림 보정을 위해서 아래쪽과 위쪽의 화면이 조금 잘려나가는 결과물이 만들어졌습니다. 그래서 파노라마 특유의 웅장한 느낌을 내려면, 최대한 흔들리지 않고 좌우로만 움직이는 연습이 필요합니다.

한 번의 촬영으로
베스트 샷과 동영상까지! 싱글 테이크

싱글 테이크는 단 한 번의 촬영을 통해 베스트 장면의 사진과 동영상을 기록해 주는 기능입니다. 인공지능 카메라 기능 중 하나로 싱글 테이크 모드로 촬영하면, 스마트폰에서 자동으로 초광각, 라이브 포커스, 타임랩스 등 다양한 기능과 렌즈를 활용하여 여러 개의 사진과 동영상을 기록으로 남겨줍니다.

| 싱글 테이크 모드를 선택한 모습

싱글 테이크로 촬영된 결과물은 스마트폰의 인공지능이 스스로 분석한 결과를 토대로 최대 10개의 베스트 사진과 최대 4개의 동영상을 갤러리에 저장합니다. 이때 베스트 사진과 동영상은 소프트웨어가 자동으로 계산하는 결과물이므로 사람이 볼 때의 베스트 사진 및 베스트 동영상과는 조금 다를 수 있습니다. (촬영 환경에 따라 결과물의 개수는 다를 수 있습니다.)

| 싱글 테이크 모드를 선택한 모습

싱글 테이크 촬영이 완료되면, 갤러리에서 싱글 테이크 결과물을 확인할 수 있습니다. 싱글 테이크로 촬영한 내용은 갤러리에서 왼쪽 하단에 원형 표시가 있어서 쉽게 구분할 수 있습니다.

싱글 테이크 결과물을 확인해봅니다. 기본적으로 동영상 결과물이 눈에 보입니다. 아래쪽에 싱글 테이크 버튼을 클릭하면 더 많은 결과물을 확인할 수 있습니다. 싱글 테이크 결과물은 소프트웨어가 자동으로 분석한 결과를 바탕으로 하기 때문에 촬영 후 생성까지 시간이 다소 소요됩니다.

 싱글 테이크 세부 결과물을 확인해봅니다. 여기에는 여러 가지 렌즈들로 촬영된 결과물과 동영상, 속도 조절이 들어간 슬로우 모션 동영상 등 다양한 결과물이 하나의 묶음 안에 존재합니다. 싱글 테이크로 촬영한 결과물을 살펴보면서 원하는 결과만 뽑아서 사용할 수도 있고 별도의 동영상으로 활용할 수도 있습니다.

 동영상과 사진을 함께 활용하고 싶을 때 이용하면 특히 좋은 기능입니다. 더불어 다양한 장면의 사진들을 한 번의 촬영으로 만들어낼 수 있어서 급박하게 촬영해야 하거나 뛰어노는 아이들을 촬영할 때도 유용합니다.

특별한 인물 사진에 도전!
인물사진 모드

인물 사진(Portrait) 모드는 AI 기술을 활용해 인물의 디테일한 특장점을 더욱 깊이 있게 표현하는 모드입니다. 기본적으로 셀피 카메라에는 배경 흐림 효과(아웃포커스)가 미세하게 들어가서 거의 드러나지 않는 편입니다. 전체가 선명하게 찍히는 경우죠. 하지만 배경을 흐릿하게 날려주는 아웃포커스에 대한 수요가 높아지면서 스마트폰에서는 소프트웨어의 기능을 이용해 인물을 분석하고 배경을 구분해서 흐림 효과를 적용시킬 수 있습니다.

| 인물 모드 없이 촬영

| 인물 모드에서 촬영

인물 사진 모드를 활용하면 조금 더 은은한 느낌의 사진을 얻을 수 있습니다.

카메라 앱을 실행한 후 '더보기'를 클릭합니다.

모드 선택 화면이 나타나면 '인물 사진'을 클릭합니다. 인물 사진 모드가 활성화되면 평소처럼 사진을 찍으세요. 인물 사진 모드인 만큼 인물을 촬영하는 게 좋겠죠?

인물 사진 모드에서는 초광각 렌즈와 광각 렌즈, 그리고 3배 망원 렌즈를 사용할 수 있습니다.(후면 카메라 기준) 전면 카메라로 셀피를 촬영한다면, 2개의 렌즈만을 사용할 수 있습니다.

더불어 인물 사진 모드에서는 인물 사진 모드에서만 지원되는 여러 가지 효과들(블러 등)을 선택해서 촬영할 수 있는데요. 이 효과들은 처음에 촬영할 때 적용하지 않더라도 나중에 갤러리에서 얼마든지 추가 변경이 가능하므로 처음에는 그냥 촬영을 먼저 하고 나중에 갤러리에서 적절한 효과를 넣는 게 좀 더 수월합니다.

| 인물 사진 모드에서 촬영한 사진을 갤러리에서 확인한 모습

　인물 사진 모드로 촬영한 사진을 갤러리에서 열어봅니다. 인물 사진 모드에서 촬영한 사진은 아래쪽에 '배경 효과 변경'이라는 메뉴가 추가로 나타납니다.

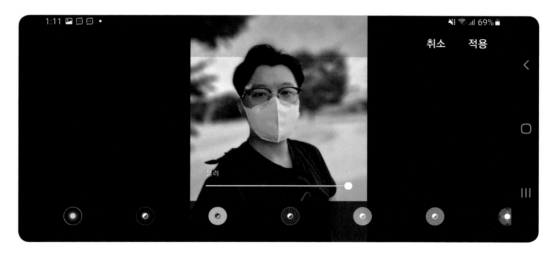

　제일 앞에 있는 메뉴는 블러입니다. 말 그대로 배경을 흐리게 만들어주는 기능으로 소프트웨어가 인물과 배경을 자동으로 분석해서 구분한 다음 배경만 흐리게 만들어주는 기능입니다. 0단계~7단계까지 적용할 수 있으며 단계가 올라갈수록 배경이 더 많이 흐려집니다.

블러를 0단계로 설정하면 배경 흐림 효과가 제거됩니다. 여기에서 연출되는 블러 효과(아웃포커스)는 렌즈에서 자체적으로 발생한 자연스러운 흐림 효과가 아니라 소프트웨어로 적용하는 흐림 효과라서 종종 부자연스러운 사진이 만들어지는 경우도 있습니다.

따라서 너무 강한 블러 효과보다는 은은하면서도 자연스럽게 흐림 효과가 연출될 수 있도록 적당한 단계만 블러를 적용하는 방법을 권장합니다. 부자연스러운 사진보다는 자연스러운 사진이 훨씬 보기가 좋습니다. 2~5단계 정도면 어떤 사진에서도 자연스러운 블러가 만들어질 것입니다.

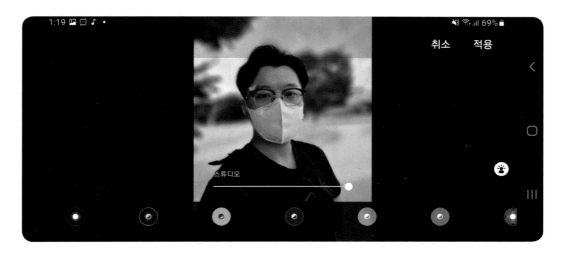

| 스튜디오 기능

 블러 다음 칸에 있는 기능은 스튜디오입니다. 마치 스튜디오에서 촬영한 것처럼 조명 효과가 추가되어 좀 더 밝고 화사한 느낌의 블러를 넣을 수 있는 기능이에요. 하지만 결과물에서는 블러 기능과 아주 큰 차이가 있다고 보기는 어렵습니다.

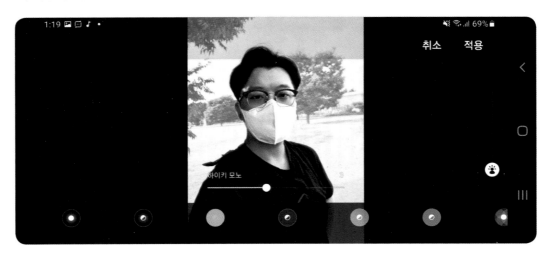

| 하이키 모노 기능

 세 번째 기능은 하이키 모노입니다. 하이키 모노는 전체 사진을 흑백으로 바꾸면서 배경과 인물을 구분하여 배경을 하얗게 바꿔주는 기능입니다. 배경이 흰색이므로 인물은 좀 더 어두운 흑백사진 느낌으로 표현됩니다.

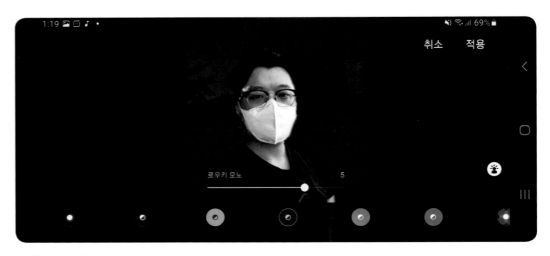

| 로우키 모노 기능

다음은 로우키 모노 기능입니다. 로우키 모노는 하이키 모노의 반대되는 기능으로 전체를 흑백으로 바꾸면서 배경을 흰색이 아니라 검은색으로 변경해 주는 기능입니다.

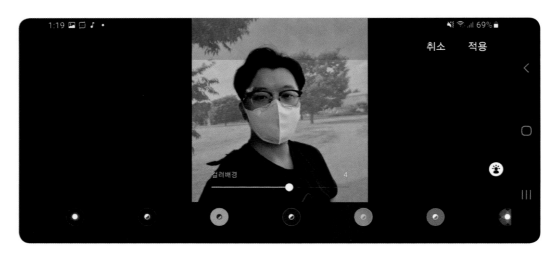

| 컬러 배경 기능

컬러 배경은 이름 그대로 배경을 색상으로 바꿔주는 기능입니다. 7단계까지 적용하면 마치 컬러 배경지를 깔아두고 그 위에서 촬영한 듯한 느낌을 줄 수 있습니다. 색상 자체는 현재 촬영된 배경의 색상과 유사한 색상으로 적용되지만, 카메라의 분석 결과에 따라 아예 다른 색상이 적용될 때도 있습니다. 색상을 은은하게 적용하면 생각보다 예쁘게 촬영된 인물 사진을 얻을 수 있어서 사용자분들에게 추천할만한 기능입니다.

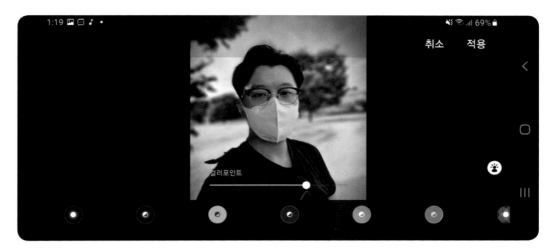

| 컬러 포인트 기능

 컬러 포인트 기능은 배경과 인물을 구분한 후 배경만 흑백으로 바꿔주는 기능입니다. 따라서 결과물은 인물은 컬러로, 배경은 흑백으로 나옵니다.

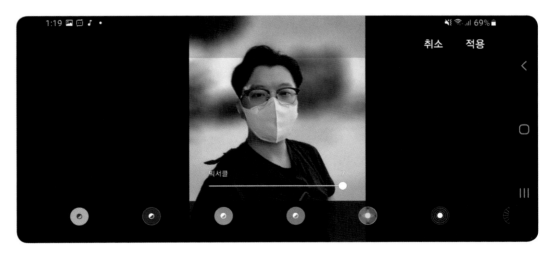

| 빅서클 기능

 배경을 흐리게 만들면서 흐림 효과에 원형 느낌을 추가합니다. 이렇게 하면 배경이 원형처럼 보여서 상당히 예쁘게 만들어낼 수 있습니다. DSLR이나 미러리스 촬영에서 이런 기능은 카메라 렌즈에 새로운 필터를 끼우거나 특별한 렌즈에서만 표현이 가능한 부분인데 비해 스마트폰에서는 소프트웨어 기능으로 간편하게 추가할 수 있어서 아주 재미있는 기능입니다. 잘만 활용하면 활용도가 무척 넓습니다.

| 스핀 기능

배경에 스핀 효과를 추가합니다. 배경이 마치 움직이는 바퀴처럼 휘어지는 듯한 느낌을 주기 때문에 독특한 사진을 촬영하고 싶을 때 유용합니다.

| 줌 기능

줌 기능은 배경이 마치 빨려 들어가는 듯한 느낌을 추가합니다. 빅서클이나 일반 블러 효과에 비해 좀 더 자극적이며 인물에 집중되는 효과를 얻을 수 있습니다.

다양한 기능들을 간단한 편집으로 적용할 수 있고, 또 언제든지 원본으로 되돌릴 수 있어서 굉장히 유용한 기능들이므로 꼭 활용해보시기 바랍니다.

시간과 공간의 흐름을 보여주는 하이퍼랩스

하이퍼랩스(Hyperlapse)란, 지나가는 사람이나 자동차의 움직임과 같은 장면을 실제 보다 더 빠르게 움직이는 동영상을 뜻합니다. 예를 들어 구름이 엄청 빨리 움직이는 모습이나 꽃이 갑자기 자라나는 모습과 같은 영상이죠. 타임랩스가 단순히 고정된 화면에서 시간의 흐름을 보여주는 동영상이라면, 하이퍼랩스는 시간의 흐름과 공간의 움직임을 동시에 보여주는 기법입니다. 하이퍼랩스는 동영상 촬영에서 자주 활용되는 아주 멋진 연출입니다. 과거에는 스마트폰에 타임랩스와 하이퍼랩스 기능이 따로 구분되어 있던 적도 있었지만, 지금은 하이퍼랩스 하나로 통합되었습니다. 따라서 하이퍼랩스 기능으로 타임랩스와 하이퍼랩스 모두 촬영이 가능합니다. 삼각대 등을 이용해 스마트폰을 고정해두고 하이퍼랩스를 촬영하면 타임랩스 촬영이 되며, 스마트폰을 들고 움직이면서 하이퍼랩스를 촬영하면 하이퍼랩스가 됩니다.

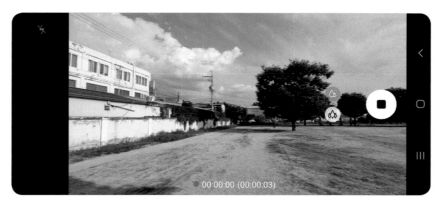

| 하이퍼랩스를 촬영중인 모습

하이퍼랩스 촬영을 위해 카메라 앱에서 '더보기'로 들어갑니다.

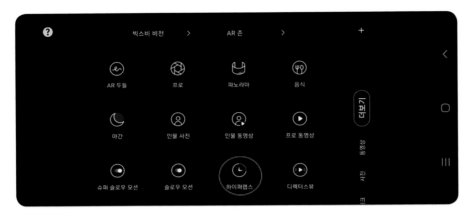

나타나는 메뉴에서 '하이퍼랩스'를 선택합니다.

하이퍼랩스는 후면 카메라의 경우 초광각 렌즈와 광각 렌즈를 이용할 수 있습니다. 하이퍼랩스는 사진이 아니라 동영상이므로 동영상으로 촬영됩니다.

상단에 있는 동그라미 모양을 선택하면 하이퍼랩스가 촬영될 때의 빠른 배속을 직접 설정할 수 있습니다. 디폴트는 자동 배속 설정입니다.

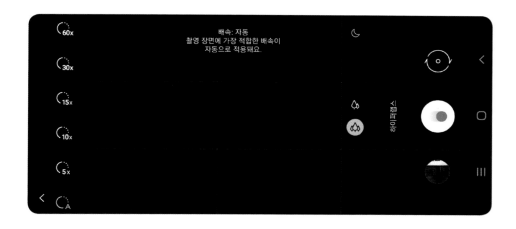

5배속, 10배속, 15배속, 30배속, 60배속까지 설정할 수 있습니다. 수동으로 설정할 수 있으며 A 모드로 설정하면, 자동으로 촬영 장면에 가장 적합한 배속이 적용되는 방식입니다. 촬영된 영상을 후편집에서 빠르게 바꾸는 방법이므로 하이퍼랩스를 촬영할 때에는 오래도록 촬영해야 합니다. 예를 들어 5배속일 경우, 5초짜리 동영상이 1초로 바뀐다는 뜻입니다. 60배속이면, 60초짜리 영상이 1초로 바뀌는 셈이죠. 따라서 생각하는 것보다 더 오래도록 촬영해야만 하이퍼랩스의 진정한 맛을 볼 수 있습니다.

아래쪽에 빨간색 버튼 옆에 있는 타임 표시를 보면서 촬영하세요. 앞부분에 있는 시간은 실제 동영상 결과물의 시간이며 괄호 안의 시간은 촬영 중인 시간을 표시합니다. 가령, 00:00:00 (00:00:03)이라고 표시되어 있다면, 동영상 결과물은 0초(실제론 1초 정도)이며 현재 3초 동안 촬영 중이라는 의미입니다. 타임랩스는 고정된 환경에서, 하이퍼랩스는 천천히 움직이면서 촬영하면 됩니다. 하이퍼랩스의 경우 스마트폰이 최대한 흔들리지 않게 움직이면서 촬영해야 부드러운 하이퍼랩스를 만나볼 수 있습니다.

천천히 보여줘! 슬로우 모션

하이퍼랩스가 영상을 빠르게 만드는 기법이었다면, 슬로우 모션(Slow motion)은 영상을 실제
보다 더 느리게 만드는 방법입니다. 가령, 물이 아주 천천히 떨어지는 장면이나 사람의 움직임
이 아주 느리게 보여지는 영상 등이 모두 슬로우 모션입니다. 매우 높은 fps를 지원하는 초고속
카메라를 이용해 촬영하는 방식을 사용합니다. 갤럭시 S21 스마트폰의 경우, 0.2초의 구간을
촬영하여 대략 6초 정도의 영상을 만들어냅니다.

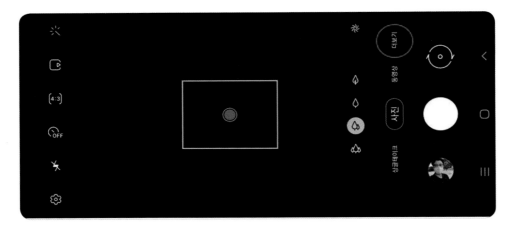

카메라 앱을 실행한 후 '더보기'로 들어갑니다.

슬로우 모션을 선택합니다.

　슬로우 모션 촬영 전 화면이 나타나면 원하는 피사체를 화면에서 설정한 후 촬영 버튼을 눌러 슬로우 모션 촬영을 시작합니다. 슬로우 모션은 실제보다 더 느린 장면이므로 실제 촬영 시간보다 더 긴 동영상 결과물을 얻게 됩니다.

　갤러리에서 슬로우 모션 동영상은 이미지 왼쪽 하단에 동그라미가 2개 연속으로 붙어있는 아이콘이 표시되어 쉽게 구분할 수 있습니다. 해당 동영상을 선택해서 재생해보면 실제보다 느리지만 부드러운 영상이 촬영된 모습을 확인할 수 있습니다. 재미있는 연출을 슬로우 모션으로 만들어보면 즐거운 추억을 기록하는 데 도움이 됩니다.

비현실적인 연출이 가능한
슈퍼 슬로우 모션

슈퍼 슬로우 모션(Super Slow motion)은 일반 슬로우 모션보다 더 느리게 보이는 슬로우 모션 기능입니다. 슬로우 모션과 마찬가지로 초고속 카메라를 이용하기 때문에 카메라 렌즈는 변경할 수 없습니다. 초당 960프레임의 사진을 촬영하면서 찰나의 순간을 포착하여 느린 영상으로 만들 수 있습니다. 슈퍼 슬로우 모션은 HD 해상도만 지원합니다. 약 0.4초로 녹화된 영상을 12초로 만듭니다.

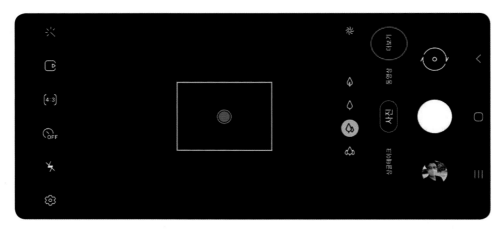

카메라 앱을 실행한 후 '더보기'로 들어갑니다.

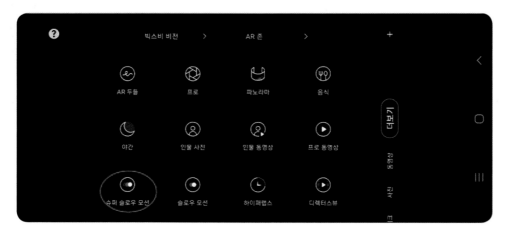

슈퍼 슬로우 모션을 선택합니다.

　슈퍼 슬로우 모션의 촬영 버튼은 작은 동그라미가 2개가 아니라 3개가 붙어있는 모습입니다. 그만큼 더 느리다는 뜻으로 보입니다. 실제로 일반 슬로우 모션보다 훨씬 느리게 보이기 때문에 더욱 극적인 연출이 가능한 영상 촬영 방법입니다.

　슈퍼 슬로우 모션은 갤러리에서 왼쪽 하단에 동그라미가 3개 붙어있는 아이콘으로 구분할 수 있습니다. 일반 슬로우 모션은 동그라미가 2개, 슈퍼 슬로우 모션은 동그라미가 3개입니다. 슈퍼 슬로우 모션을 촬영하고 갤러리에서 재생해보세요. 평소보다 훨씬 느린 동영상을 만날 수 있습니다.

앞뒤 카메라를 동시에 사용하는
디렉터스 뷰

⚡ ✦ HDR ◉ ⏱ ◑

디렉터스 뷰 기능은 영화 촬영장에서 감독의 시선처럼 디렉터가 보는 화면으로 영상을 촬영하는 방식입니다. 동영상을 촬영할 때 전면 카메라와 후면 카메라를 동시에 녹화할 수 있는 기능으로 일반 DSLR 카메라나 미러리스 카메라에서는 볼 수 없었던 기능이라 아주 유용하게 쓸수 있습니다. PIP 기능으로 화면 위에 전면 카메라를 통한 얼굴을 작게 표현하는 것도 가능하며 화면을 분할하여 촬영하는 것도 가능합니다.

| 디렉터스 뷰 모드를 활성화 한 모습

디렉터스 뷰 모드를 사용하기 위해 카메라 앱에서 '더보기'로 들어갑니다.

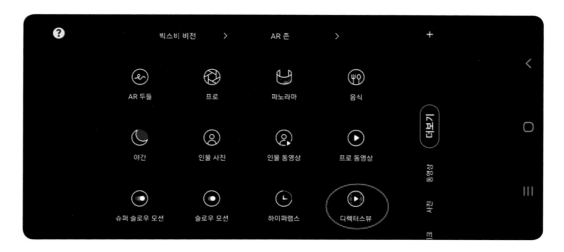

'디렉터스 뷰' 모드를 선택합니다.

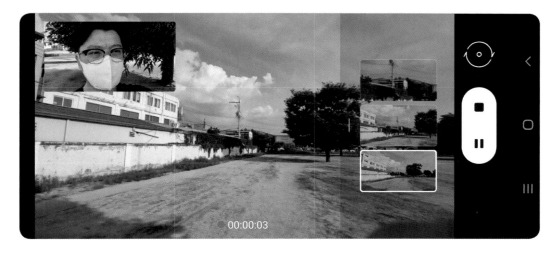

00:00:03

디렉터스 뷰 모드에서는 총 3개의 후면 카메라 렌즈를 쓸 수 있습니다. 초광각, 광각, 3배 망원 렌즈입니다. 녹화를 하는 도중에도 변경할 수 있어서 유용합니다. 예를 들어 여행지를 소개하는 동영상을 촬영하는 와중에 멀리 있는 피사체를 3배 망원으로 보여주고 넓은 풍경은 초광각으로 보여주면서 녹화할 수 있습니다.

디렉터스 뷰 모드는 일반 동영상으로 촬영되며 후면 카메라와 전면 카메라를 동시에 사용하는 촬영 방법을 사용합니다. 갤럭시 S21 모델의 경우, 디렉터스 뷰에서 전면 카메라와 후면 카메라의 해상도는 FHD 30fps로 촬영됩니다.

전면 카메라를 어떻게 배치할지도 중요합니다. 기본적으로는 화면 속의 화면(PIP)으로 설정되어 있지만, 사용자가 원할 경우 전면 카메라 전환 버튼을 클릭해서 3가지 모드 중 하나를 선택할 수 있습니다. PIP 화면, 분할 화면, 싱글 화면에서 선택합니다. 싱글 화면은 전면 카메라를 사용하지 않으므로 일반 동영상 촬영과 비슷하게 촬영되며, 분할 화면은 화면을 양분하여 한쪽은 얼굴을, 한쪽은 배경을 보여주는 모습으로 만들 수 있습니다.

추후에 편집으로 전면 카메라의 위치를 이동할 수 없으므로 처음 촬영할 때부터 전면 카메라의 위치에 신경 쓰면서 촬영하도록 합니다.

무엇보다 촬영하는 도중에도 내가 원하는 앵글로 전환하여 촬영을 이어갈 수 있다는 점이 디렉터스 뷰의 매력입니다. 전면 카메라와 후면 카메라의 동영상이 따로 저장되지는 않으며 화면에 보이는 모습 그대로가 하나의 동영상으로 저장됩니다. 무언가를 설명하고 소개하는 영상이나 강좌 영상, 인터뷰, 일상, VLOG 영상 등 다양한 곳에 활용하면 좋습니다.

자신만의 캐릭터를 만들자!
AR 이모지 모드

AR 이모지 모드는 스마트폰에서 사용할 수 있는 아주 재미있는 기능입니다. 증강현실(Aug-mented Reality, AR)을 이용하는 기능으로, 실제로 존재하는 환경에 가상의 이미지를 합성하여 만드는 증강현실 특유의 방식과 이모지라고 하는 재미있는 감성이 더해져 많은 사용자들이 선호하는 기능 중 하나입니다.

| AR 이모지 기능으로 촬영한 사진

AR 이모지 모드는 카메라 기능을 통해 내 표정을 따라 하는 이모지를 사진 또는 동영상으로 촬영할 수 있게 해줍니다. 내가 눈을 감으면 이모지도 눈을 감고, 내가 입을 벌리면, 이모지도 입을 벌립니다. 과거에 메신저에서 쓰던 아바타를 생각하면 쉽습니다. 나만의 이모지를 만들고 스티커로 제작하거나 다른 사람들과 공유할 수도 있습니다.

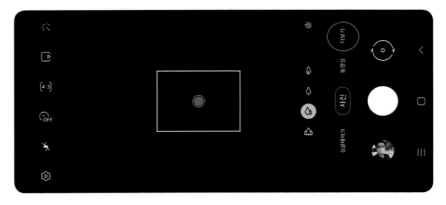

AR 이모지 모드를 활용하기 위해 카메라 앱에서 '더보기'로 들어갑니다.

이번에는 메뉴가 아니라 상단에 있는 'AR 존'으로 들어갑니다.

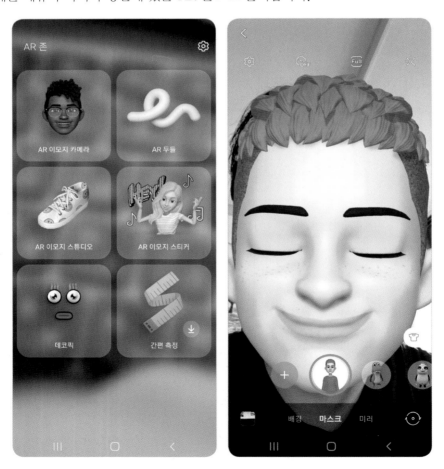

AR 존으로 접속한 뒤에는 왼쪽 상단에 있는 'AR 이모지 카메라'로 들어갑니다. AR 존은 가로
모드를 지원하지 않으므로 세로 모드에서 작업합니다.

기본적으로 아래쪽에 있는 원형 버튼을 이용해 AR 마스크의 다양한 캐릭터를 선택할 수 있습니다.

증강현실 카메라 특성상 얼굴이 인식되어야 캐릭터가 적용되므로 얼굴을 카메라 가운데 부근에 자리 잡도록 스마트폰을 움직여주세요. 삼성 갤럭시 S21 모델에는 기본으로 크로크와 친구들 캐릭터가 추가되어 있습니다. 원형의 끝으로 가면 추가적으로 다운로드가 가능한 미키마우스와 친구들, 그리고 몬스터 캐릭터를 선택할 수 있습니다.

　오른쪽 하단에 옷 모양(또는 모자나 신발 모양) 아이콘은 이모지를 추가적으로 꾸밀 수 있는 기능을 제공하는 버튼입니다. 이 버튼을 눌러 자신만의 이모지를 꾸미면서 제작할 수 있습니다. 기본 캐릭터도 재미있지만, 자신만의 아이덴티티를 보여주는 캐릭터를 제작해보는 것도 좋겠죠?

　이모지 꾸미기 버튼을 클릭해서 자신만의 이모지를 만들어보겠습니다.

　이모지 꾸미기 화면에서는 정말 다양한 세부 요소들을 이모지에 적용할 수 있습니다. 아래쪽 버튼은 크게 4개의 카테고리로 구분되어 있고, 각 카테고리별로 세부적인 수정이 가능하도록 지원합니다. 더불어 각종 색상과 패션의 구성까지 디자인이 가능하고, 옷의 패턴은 기존에 제공되는 패턴뿐만 아니라 갤러리에 찍어둔 사진을 불러와 적용하는 기능도 제공합니다. 이모지 꾸미기 기능을 이용해 자신만의 이모지를 디자인해보세요. 얼굴형을 바꾸고, 메이크업을 적용하고, 패션과 액세서리까지 추가하여 예쁘고 멋진 캐릭터를 완성해보세요.

| AR 이모지에서 결제를 필요로 하는 콘텐츠

AR 이모지 꾸미기는 대체로 무료로 활용할 수 있지만, 종종 특별한 아이템들은 유료로 판매하는 제품들도 있습니다. 유료 콘텐츠라고 할 수 있으며 필요하다면 유료로 결제해서 사용해도 좋겠습니다. 하지만 처음에는 무료 제품들로 활용해보고 나서 유료 구매를 결정하는 방법을 권장합니다.

　AR 이모지 꾸미기 기능을 이용해서 제 아바타 캐릭터를 한 번 만들어보았습니다. 얼굴 형태에서부터 눈썹의 모양, 귀걸이나 피어싱, 화장 등 아주 세부적인 요소들까지 손볼 수 있어서 무척 재미있는 시간이 됩니다. 더불어 양말이나 신발을 선택하고 색상을 고를 수 있으며 모자나 장갑 등 액세서리들도 다양하게 선택할 수 있습니다. 다양한 기능으로 자신만의 AR 이모지 캐릭터를 만들어 보시기 바랍니다. 다 만들어지면 우측 상단에 있는 저장 버튼을 클릭해서 저장합니다. 이후부터는 AR 이모지에서 촬영하면 내가 직접 만든 캐릭터로 촬영됩니다.

PART 06

전문가들이 사용하는
프로 모드

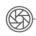

전문가들이
프로 모드를 사용하는 이유

⚡ ✦ HDR ◉ ⏱ ◉

　프로 모드는 흔히 수동 모드라고 부르기도 하는 전문가들이 사용하는 촬영 방식 중 하나입니다. DSLR이나 미러리스 카메라를 사용할 때에도 전문가들은 수동 모드(M모드)를 자주 사용하는데요. 스마트폰에서도 마찬가지로 자동 모드(기본 카메라)와 수동 모드(프로 모드)로 나누어져 있습니다. 자동 모드가 대부분의 환경을 자동으로 맞춰주어서 편리한 반면, 특정한 상황에 맞추어 촬영을 하거나 자신만의 느낌을 내기에는 다소 어렵다는 단점이 있는데요. 프로 모드에서는 이런 단점을 보완하여 자신만의 느낌을 살린 사진을 촬영할 수 있도록 해줍니다. 스마트폰에서 프로 모드는 스마트폰 카메라의 세부적인 설정을 직접 지정해서 사용하는 모드입니다.

| 수동모드 장노출로 촬영한 야경 사진

⚡ 프로 모드의 특장점

　스마트폰 프로 모드에서는 ISO, 셔터 스피드, 화이트밸런스, 채도, 하이라이트, 노출, 수동 포커스 등을 자유자재로 조정한 후 촬영을 할 수 있습니다. 더불어 프로 모드에서는 RAW 파일이라고 하는 원시 데이터 파일을 얻을 수 있어서 추후에 이미지를 보정할 때 더 많은 자유도를 얻을 수 있습니다.

1. 스마트폰에서 프로 모드 시작하는 방법

스마트폰 카메라 앱을 실행한 후 '더 보기'를 클릭합니다.

메뉴가 나타나면 프로 버튼을 클릭합니다.

| 배경이 카메라와 가까울수록 아웃포커스 효과가 약하게 들어갑니다.

프로 모드로 들어오면 촬영 버튼 위에 프로라는 단어가 보입니다.

　사진 촬영에서 노출이란 이미지 센서에서 받아들이는 빛의 양을 의미합니다. 사진이나 동영상 촬영 자체가 카메라 렌즈를 통해 들어온 빛을 이용하는 방식이므로 노출을 학습하는 건 촬영자에게 가장 기본 중의 기본이라고 할 수 있습니다. 그런데 이렇게 이야기하면, 내용이 어렵고 복잡하게 느껴질 수 있으므로 쉽게 생각해서 사진의 '밝기'라고 우선 생각하세요. DSLR 카메라든 스마트폰 카메라든 원리는 똑같습니다.

| 노출 부족　　　　　　　　　　　　| 적정 노출　　　　　　　　　　　　| 노출 과다

　노출이 부족하면 사진이 실제보다 어둡게 나옵니다. 반대로 노출이 심하면 사진이 지나치게 밝게 나와서 디테일한 부분이 보이지 않고 어색하게 표현됩니다. 따라서 촬영자는 항상 적절한 밝기, 그러니까 적절한 노출로 촬영을 해야 합니다.

　수동모드에서 노출을 맞출 땐 보통 촬영의 3요소라고 부르는 셔터스피드, 조리개, ISO를 통해 수동으로 조절할 수 있습니다. 스마트폰 카메라의 경우 카메라에 물리적인 조리개가 없으므로 기본적으로 노출을 조정할 때 셔터스피드와 ISO로 조절할 수 있습니다. 추가로 밝기 조절 기능을 통해 실제보다 더 밝게 촬영하거나 더 어둡게 촬영하는 방법도 가능합니다.

1. 프로 모드에서 노출 조절하기

프로 모드의 수동 조절 메뉴들 중에서 플러스/마이너스 모양의 아이콘이 바로 노출 조절 버튼 입니다. 해당 버튼을 클릭합니다.

노출 조절 버튼을 이용해 노출을 움직이면서 밝기를 조절하여 촬영할 수 있습니다. 혹은 편집에서도 노출 조정이 가능합니다. 초보자분들의 경우, 노출을 직접적으로 조절하는 건 권장하지 않습니다. 처음에는 기본 노출로 충분히 연습하고 나중에 촬영이 능숙해지면, 노출을 직접 조절하면서 촬영하는 연습을 해보시기 바랍니다.

사진 촬영의 3요소
(셔터스피드, 조리개, ISO)

⚡ ✦ HDR ◉ ⏱ ◔

수동 모드, 그러니까 스마트폰의 프로 모드에서 노출을 설정하기 위해서는 사진 촬영의 3요소인 셔터스피드와 조리개, ISO를 알아야 합니다. 스마트폰에서는 안타깝게도 조리개를 설정할 수 있는 기능이 없습니다. 따라서 여기에서는 셔터스피드와 ISO에 대한 부분만 알아보도록 하겠습니다.

1. 사진에 시간 흐름을 보여주는 셔터스피드

셔터스피드는 이름 그대로 셔터가 열렸다가 닫히는 속도를 지정하는 방식입니다. 이론적으로 살펴보면, 카메라에는 이미지를 담아내기 위해 셔터라고 하는 장치가 있는데요. 촬영을 할 때

이 셔터가 열렸다가 닫히면서 빛을 받아들이고 그 시간 동안 촬영을 하게 되는 방식입니다. 셔터 스피드는 이 셔터가 열려있는 시간을 뜻합니다. 따라서 움직이는 물체를 촬영할 때, 셔터가 오래도록 열려있으면 시간의 흐름을 보여줄 수 있고, 반대로 셔터가 짧게 열리면 멈춘 듯한 표현이 가능합니다.

| 셔터스피드를 활용해 물줄기의 움직임을 담은 사진

야경 사진이나 물이 흘러가는 풍경 사진 등을 보면 보통 장노출이라고 부르는 기법으로 촬영한 이미지를 만나게 되는데요. 이러한 장노출이 셔터스피드의 시간을 길게 잡아서 촬영하는 방법으로 촬영합니다. 장노출 촬영 방법에 대해서는 PART 6 끝에서 자세히 설명합니다.

| 느린 셔터스피드를 이용해 가로등의 빛 번짐을 담은 사진

스마트폰의 자동 모드에서 촬영하면 스마트폰이 자동으로 적절한 셔터스피드를 설정하게 됩니다. 자동 모드에서는 사진의 흔들림을 줄이기 위해서 짧은 셔터 스피드를 유지하려는 경향이 있습니다.

셔터 스피드가 짧게 설정될 경우, 받아들이는 빛의 양이 줄어듭니다. 반대로 셔터스피드가 느리게 설정될 경우 받아들이는 빛의 양이 늘어납니다. 빛의 양이 줄어들면 이미지는 어두워지며(짧은 셔터스피드), 빛의 양이 늘어나면 이미지는 더 밝아집니다(느린 셔터스피드). 공식은 다음과 같습니다.

$$\Big\{ \begin{matrix} \text{셔터스피드가 짧다 = 빛의 양이 적다 = 어두워짐} \\ \text{셔터스피드가 길다 = 빛의 양이 많다 = 밝아짐} \end{matrix} \Big\}$$

이론상으로만 보면 이해가 어려울 수 있으니 실생활에 접목해보겠습니다.

| 적당한 셔터스피드 | 느린 셔터스피드

예를 들어 매우 밝은 대낮에 야외에서 촬영을 한다고 해보겠습니다. 이때에는 빛의 양이 이미 충분하기 때문에 짧은 셔터스피드로 설정해도 사진을 촬영하는데 아무런 문제가 없습니다. 밝은 날에 셔터스피드를 느리게 설정해서 촬영한다면, 사진이 너무 밝아서 아무것도 보이지 않는 사진이 촬영될 것입니다. 너무 밝은 날에는 오히려 셔터스피드가 더 짧아지지 못해서 과노출이 일어나는 경우도 있지만, 이런 경우는 드뭅니다.

| 적당한 셔터스피드 | 짧은 셔터스피드

반대의 상황도 생각해 보겠습니다. 빛이 부족한 밤에 촬영을 한다고 할 때, 셔터스피드는 적절하게 확보되어야 합니다. 대낮에 촬영할 때처럼 짧은 셔터스피드를 가져가게 되면 빛의 양이 부족해서 사진이 굉장히 어둡게 나올 것입니다. 너무 어두운 사진은 아무것도 구분할 수 없는 사진이 촬영될 수 있으므로 사진으로서의 가치가 없어지게 됩니다.

| 셔터스피드를 조절하여 적당히 밝으면서도 흔들리지 않게 촬영한 야경 사진

우리가 대낮에 촬영할 때 보다 밤에 사진을 촬영할 때 흔들리는 사진이 자주 촬영되는 이유 역시 셔터스피드와 관계가 있습니다. 자동 모드에서는 빛이 부족하면 자동으로 셔터스피드가 느려지게 되는데, 이렇게 느려진 셔터스피드 상황에서 촬영하는 와중에 셔터가 닫히기도 전에 카메라가 움직이게 되면 흔들린 사진이 촬영되는 것입니다. 따라서 야간에 촬영할 경우에는 사진이 완전히 촬영될 때까지(셔터가 충분히 빛을 받아들일 때까지) 카메라가 흔들리면 안 됩니다. 그래서 보통 사진 전문가들은 야경을 촬영할 때 삼각대를 이용합니다.

스마트폰 프로 모드에서는 셔터스피드를 촬영자가 직접 지정할 수 있습니다. 실제보다 더 느린 셔터스피드로 설정해서(장노출), 물줄기를 움직이는 것처럼 표현하거나 강물 흐름을 표현할 수 있습니다. 혹은 야간에 자동차의 불빛 궤적을 멋지게 담을 수도 있겠습니다. 반대로 평소보다 더 짧은 셔터스피드를 이용해 아주 선명하고 움직임이 멈춘 듯한 느낌의 사진을 만들어 낼 수도 있습니다. 전문적인 사진을 촬영하기 위해서는 셔터스피드를 자유자재로 다룰 줄 알아야 합니다.

2. 밝기 조절을 도와주는 ISO

　ISO는 빛에 대하여 반응하는 감도를 의미합니다. 자동 모드에서는 이름 그대로 자동으로 ISO
가 조절됩니다. 수동 모드에서는 별도로 ISO를 지정할 수 있습니다. ISO는 셔터스피드만으로
빛을 조절하기 어렵거나 동영상 촬영처럼 적절한 셔터스피드를 항상 유지하면서도 이미지를 밝
게 만들어야할 때 유용하게 쓸 수 있는 요소입니다.

　보통 ISO는 밝은 환경에서는 최소치로 설정한 후 촬영하며, 어두운 환경에서는 빛의 양에 따
라 조절할 수 있습니다. 갤럭시 S21 울트라 모델의 경우 ISO 범위는 50~3,200까지입니다. 이
ISO 범위는 카메라마다 다를 수 있으며 최대치를 더 높게 설정할 수 있다면, 어두운 환경에서
자유도가 좀 더 높다고 할 수 있습니다.

| ISO를 올려서 찍은 야경 사진

　ISO도 만능은 아닙니다. ISO 수치가 올라가면, 이미지 품질이 저하되면서 노이즈가 발생하게
됩니다. 특히 이런 노이즈는 야간에 촬영한 사진에서 자주 볼 수 있는데요. 사진을 인위적으로
밝게 만들기 위해서 ISO가 올라간 까닭입니다.

| ISO를 올려서 찍은 야경 사진을 확대한 모습

ISO를 올릴수록 노이즈는 심해집니다. 높은 ISO의 경우에는 확대하지 않아도 노이즈가 보이기도 하는데요. 노이즈는 이미지의 품질의 나빠 보이게 만드는 요소이므로 가능하면 ISO를 적당하게 유지하는 선에서 노이즈를 억제하여 촬영하는 게 좋습니다.

ISO의 공식은 다음과 같습니다.

> 낮은 ISO = 노이즈 최소화 = 이미지가 밝지 않음
> 높은 ISO = 노이즈 발생 = 이미지가 밝아짐

스마트폰에서 프로 모드로 촬영할 경우 ISO를 최소한으로 높이는 선에서 촬영을 이어가는 게 좋습니다. ISO를 최소화하려면, ISO와 셔터스피드의 관계를 잘 이해하고 있어야 하며 많은 연습이 필요합니다.

3. 프로 모드에서 셔터스피드 조절하기

프로 모드 화면에서 동그라미 모양의 셔터 아이콘이 셔터스피드를 조절하는 버튼입니다.

　셔터스피드 조절 버튼을 클릭한 후 드래그하여 수동으로 셔터스피드를 지정할 수 있습니다. 셔터스피드가 내려가면(짧은 셔터스피드) 이미지가 어두워지며 셔터스피드가 올라가면(느린 셔터스피드) 이미지가 밝아집니다.

　갤럭시 S21 울트라 스마트폰의 경우 최소 1/2,000초(2000분의 1초)부터 최대 30초까지 셔터 스피드를 지정할 수 있습니다.

셔터스피드를 조절해서 촬영할 경우, 원하는 정도로 직접 셔터스피드를 지정해야 하므로 여러 번 찍으면서 적절한 노출과 결과물을 찾아야 합니다.

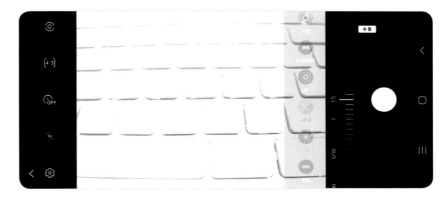

분수로 된 셔터스피드가 아니라 1초~30초 구간의 셔터스피드에서는 실제로 촬영할 때 셔터 스피드만큼의 유지 시간이 필요합니다. 예를 들어 15초로 셔터스피드를 설정하면, 15초 동안 촬영되므로 이 시간 동안 스마트폰을 움직이면 안 됩니다.

실제로 느린 셔터스피드로 촬영하고 있을 경우 화면에 '사진 촬영 중, 휴대전화를 움직이지 마세요'라는 메시지가 나타납니다.

4. 프로 모드에서 ISO 조절하기

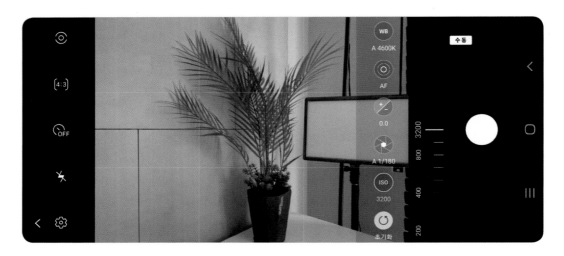

ISO는 프로 모드 화면에서 아이콘에 친절하게 ISO라고 표시되어 있어서 찾기가 쉽습니다. ISO라고 적힌 버튼을 클릭하여 조절해서 밝기를 맞춰주면 됩니다. 스마트폰에서는 최소 50~3,200까지 조절할 수 있습니다.(갤럭시 S21 울트라 모델 기준)

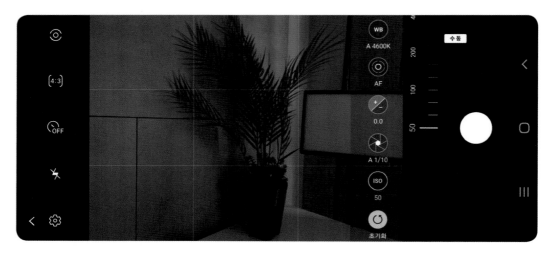

다소 어두운 환경에서 ISO를 낮추게 되면 이미지가 어두워집니다. 촬영하는 환경에 맞춰 적절한 ISO 설정이 필요합니다. 보통은 ISO를 자동으로 맞춰서 카메라가 스스로 맞출 수 있도록 하는 게 편리하지만 특정 상황에선 직접 ISO를 조절해야 할 수 있으므로 활용법을 익혀두면 도움이 됩니다.

| ISO 50으로 촬영한 사진

| ISO 3,200으로 촬영한 사진

　요즘 스마트폰들은 노이즈 억제력이 상당한 편이라서 ISO를 3,200까지 올려도 노이즈가 두드러지게 보이진 않습니다.

사진에도 온도가 필요해!
화이트밸런스

⚡ ✦ HDR ◉ 🕐 🞈

사진 촬영이나 동영상 촬영 등을 공부하다 보면 화이트밸런스(White Balance)라는 용어를 자주 접하게 됩니다. 앞 글자를 따서 보통 WB로 표현합니다. 화이트밸런스란 피사체의 색감이 조명이나 날씨와 무관하게 최대한 본연의 색상을 보이도록 조절하는 방식입니다. 기본적으로 '흰색을 흰색처럼 보이게 만드는' 요소라고 이해하면 쉬우며, 이런 이유에 의해 화이트밸런스로 부릅니다.

스마트폰의 자동 모드에서는 화이트밸런스가 오토로 자동으로 조절됩니다. 프로 모드에서도 WB를 오토로 설정할 수 있으며 필요할 경우 수동으로 조절할 수 있습니다. 그렇다면 화이트밸런스는 왜 조절해야 할까요?

| 촬영 원본 | 화이트밸런스를 조절하여 온도를 바꾼 사진

촬영자가 화이트밸런스에 대해 알아야 하는 이유는 색깔에 온도가 있기 때문입니다. 그러니까 어떤 색은 따뜻한 느낌을 주고 어떤 색은 차가운 느낌을 낸다는 뜻입니다. 따라서 촬영자가 원하는 대로 색감을 연출하기 위해서는 적절하게 화이트밸런스를 활용할 수 있어야 합니다. 전문가들은 화이트밸런스 조절에 능숙합니다.

| 촬영 원본 | 흰색이 흰색처럼 보이지 않는 사진

최근에는 스마트폰의 카메라 성능이 좋아지면서 화이트밸런스가 자동으로 잘 잡히는 편이지만, 특정 환경에선 흰색이 푸르게 보이거나 흰색이 누렇게 보일 때가 있습니다. 피사체에 따라 달라지지만, 전체적인 색감을 위해서 흰색이 다른 색상으로 바뀌어 표현되는 경우가 종종 발생하게 됩니다.

| 형광등에서 사용되는 색온도

 화이트밸런스는 이미지 촬영뿐만 아니라 우리 일상에서도 쉽게 접할 수 있습니다. 예를 들어 우리가 사용하는 형광등이나 조명에도 색온도가 있는데요. 형광등을 구매할 때 보면, 백색, 주광색, 전구색 등으로 구분되어 있다는 걸 알 수 있습니다. 여기에서 이야기하는 색이 화이트밸런스에서의 값입니다. 화이트밸런스는 켈빈(Kelvin)이라고 부르며 수치 표기는 K입니다. 가령, 4,000K 이런 식으로 표기합니다.

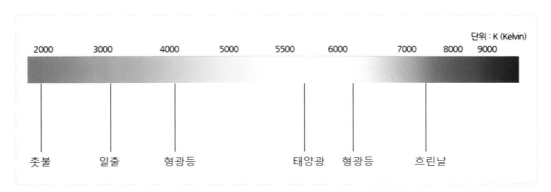

| 색온도 표

색온도의 기준을 이야기할 때는 보통 태양광을 기준으로 합니다. 하지만 카메라는 지금 촬영하는 환경이 태양광 아래인지, 아니면 형광등 아래인지 알지 못합니다. 사진이나 동영상을 촬영하는 환경이 항상 태양광 아래에서만 이뤄지는 게 아니므로 카메라에게 정확한 색 정보를 알려주는 게 필요합니다.

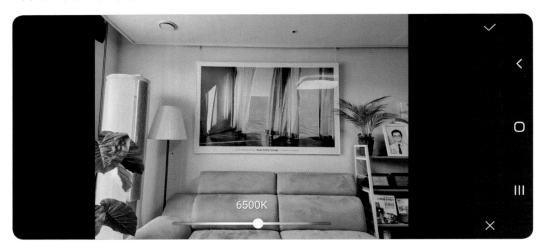

| 실내에서 촬영된 사진의 화이트밸런스

스마트폰에서는 사진을 촬영할 때 화이트밸런스를 조절할 수 있으며 자동 모드에서는 화이트밸런스를 자동으로 계산해줍니다. 프로 모드에서는 직접 지정하여 촬영할 수 있습니다. 스마트폰의 좋은 기능 중 한 가지는 자체 내장된 카메라 앱에서 편집 기능을 통해 화이트밸런스를 조절할 수 있다는 점입니다.

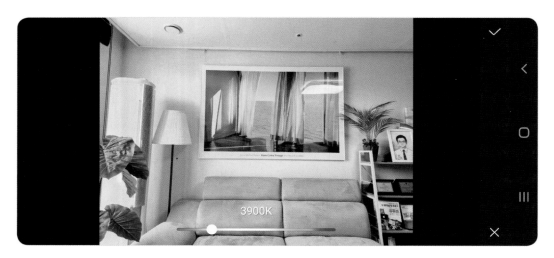

| 화이트밸런스를 낮춘 사진

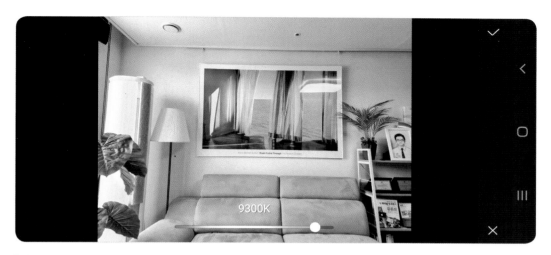

| 화이트밸런스를 높인 사진

화이트밸런스는 흰색을 흰색으로 표현하는 것에 포커스가 있습니다. 따라서 켈빈 값을 낮추게 되면, 카메라에서는 더 붉은 환경에서 촬영된다고 판단하므로 이미지는 푸르게 바뀝니다. 반대로 켈빈 값을 올리게 되면, 더 푸른 환경에서 촬영되는 것이므로 이미지는 붉은 톤으로 바뀝니다.

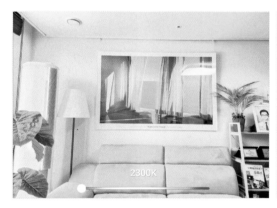
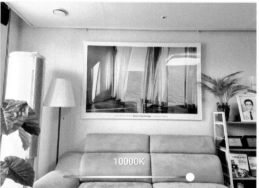

| 화이트밸런스를 최대치로 조절한 모습

너무 푸르게 표현되는 이미지는 자연스럽지 않아서 화이트밸런스는 사진을 편집할 때 세밀하게 조정을 해주어야 합니다. 화이트밸런스를 올려서 온도를 따뜻하게 만들어줄 수 있습니다. 갤럭시 S21 울트라 모델의 경우 화이트밸런스를 최소 2,300K, 최대 10,000K로 설정 또는 편집할 수 있습니다.

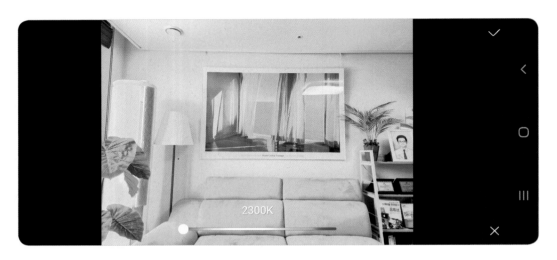

색온도가 낮아져 푸르게 표현된 이미지는 시원한 느낌을 줍니다. 새벽에 촬영한 사진처럼 표현할 수 있습니다.

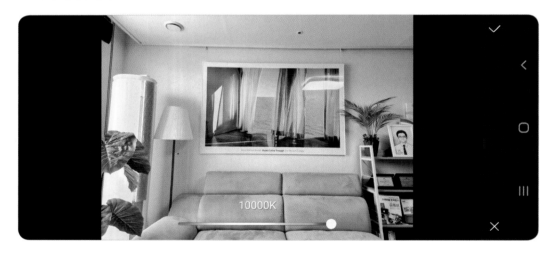

색온도가 높아져 붉게 표현된 이미지는 따뜻한 느낌을 줍니다. 늦은 오후에 촬영한 느낌처럼 분위기를 연출할 수 있습니다.

요즘에는 푸르게 표현되는 이미지보다는 따뜻한 느낌의 이미지를 선호하는 추세입니다. 인스타그램이나 블로그 등 SNS에서도 푸른 톤보다는 화이트밸런스가 올라간 따뜻한 느낌의 이미지를 더 많이 접할 수 있습니다. 하지만 적당한 화이트밸런스의 이미지가 더 자연스러우며 보기에도 좋습니다.

1. 프로 모드에서 화이트밸런스 조절하기

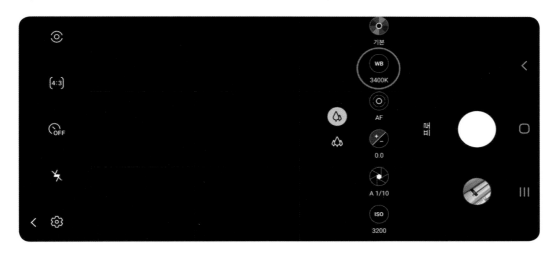

프로 모드에서 WB라고 적힌 아이콘을 찾습니다. 아래에 켈빈 값이 표시되어 있는 버튼입니다.

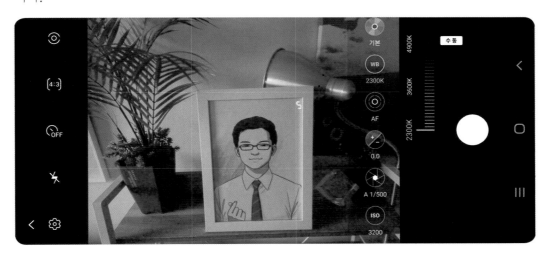

수동 모드이므로 수동으로 화이트밸런스를 조절해가면서 원하는 색온도를 찾아서 촬영을 할수 있습니다.

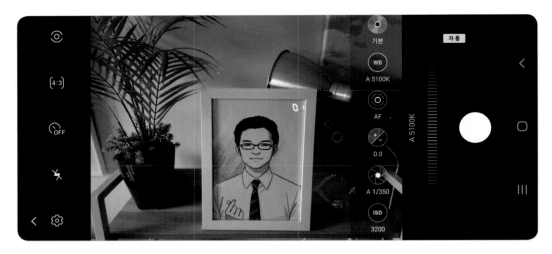

카메라가 분석한 적정한 화이트밸런스를 찾고 싶다면, 촬영 버튼 위에 있는 '자동' 버튼을 클릭해서 현재 화이트밸런스가 어느 정도인지 체크할 수 있습니다.

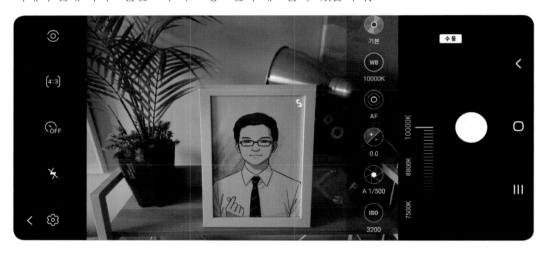

화이트밸런스가 올라가면 이미지가 붉은 톤으로 바뀌면서 색온도가 바뀌게 됩니다.

프로 모드에서도 화이트밸런스를 자동으로 맞춰두고 촬영할 수 있습니다. 화이트밸런스 조절은 충분한 연습이 필요하기 때문에 일상에서 직접 화이트밸런스를 조절해가면서 촬영해보시기 바랍니다.

초보자분들은 화이트밸런스를 자동으로 두고 촬영하면 적절한 색온도를 항상 유지할 수 있어서 편리합니다. 따라서 촬영할 때부터 화이트밸런스를 조절해서 촬영하는 건 권장하지 않습니다. 다음 장에 나오는 이미지 편집으로도 얼마든지 화이트밸런스를 후편집으로 조절할 수 있기 때문입니다.

2. 스마트폰에서 편집으로 화이트밸런스 조절하기

스마트폰의 최대 장점은 훌륭한 소프트웨어입니다. 화이트밸런스를 촬영하는 기기에서 편집으로 조절할 수 있다는 건 대단히 큰 매력입니다.

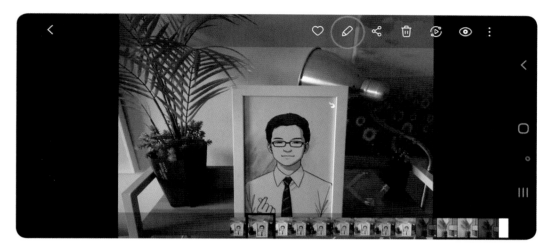

스마트폰 갤러리에서 화이트밸런스를 변경하고 싶은 사진을 찾은 다음 연필 모양의 수정 버튼을 클릭합니다.

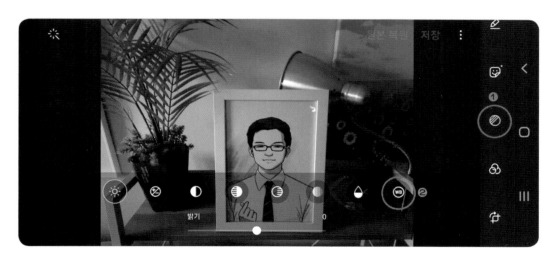

수정 메뉴가 나타나면, 먼저 조정 버튼(❶)을 찾아 클릭한 다음 WB라고 적힌 화이트밸런스 버튼(❷)을 클릭합니다.

화이트밸런스 수정 모드로 접근하면 3개의 메뉴가 나타납니다.

❶ 화이트밸런스 적용을 취소합니다.
❷ 화이트밸런스를 자동으로 분석해서 적용합니다.
❸ 켈빈 값을 직접 지정합니다.

자동 버튼을 클릭하면, 스마트폰이 자동으로 해당 사진을 분석하여 적절한 화이트밸런스로 맞춰줍니다. 하지만 이 자동 기능은 스마트폰이 스스로 분석한 결과이므로 화이트밸런스가 맞지 않은 사진이 나올 가능성도 있습니다.

켈빈 값을 직접 입력해서 조절하는 것도 가능합니다. 촬영할 때 화이트밸런스를 지정해서 촬영하는 것도 가능하지만, 후 편집으로도 얼마든지 똑같은 효과를 낼 수 있으므로 확장성 측면, 그리고 촬영의 편의성 측면에서 볼 때 화이트밸런스는 촬영할 때 지정하지 말고 후 편집에서 편집하는 게 더 유리합니다.

스마트폰 사진 수정 모드에서 '원본 복원' 버튼을 클릭하면 언제든지 사진을 원본으로 되돌릴 수 있습니다. 따라서 수정 결과를 두려워하지 말고 자신 있게 수정에 도전해보시기 바랍니다.

RAW 파일로 촬영하기

⚡ ✦ HDR ◉ ⏱ 🔵

　전문가들이 스마트폰에서 프로 모드를 사용하는 궁극적인 이유는 RAW 파일을 사용하기 위해서입니다. RAW로 촬영 후 사진을 보정하게 되면, 훨씬 더 많은 데이터를 이용할 수 있으므로 보정 작업시 일반 촬영 사진보다 유리합니다.

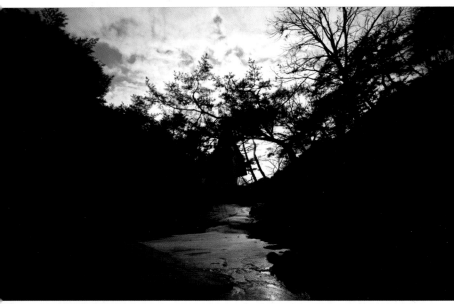

| RAW 촬영 원본 사진

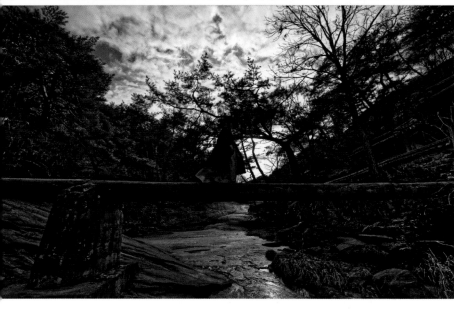

| RAW 원본을 보정한 사진

RAW 파일이란, 원시 데이터 파일입니다. 스마트폰에서는 프로 모드로 촬영할 경우에만 RAW 파일로 저장할 수 있습니다. 사람들이 자동 모드가 아닌 수동 모드(프로 모드)에서 RAW 파일을 사용하는 이유는 더 넓은 보정 관용도를 위해서입니다.

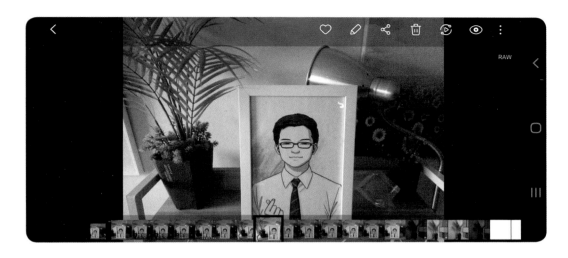

RAW로 촬영된 사진은 갤러리에서 우측 상단에 RAW라는 글자가 표시되어 있습니다. 프로 모드에서 촬영할 경우, JPG와 RAW가 함께 촬영되어 저장됩니다. 따라서 프로 모드 사용자는 필요에 따라 RAW를 쓸 수도 있고 JPG를 쓸 수도 있습니다.

대부분의 사진이나 동영상이 편집 과정을 거쳐서 완성된다는 점을 고려할 때, 어차피 보정을 하게 된다면 좀 더 많은 데이터를 가지고 보정을 하는 게 유리할 것입니다. 더불어 RAW 파일의 특성상 용량이 크고 원본에서 색상이 빠져 있으므로 자신이 원하는 대로 이미지를 보정할 수 있다는 큰 장점을 제공합니다.

스마트폰에서 RAW 파일은 DNG 확장자로 저장됩니다. DNG는 디지털 네거티브(Digital Negative)란 뜻입니다. DNG 파일은 그 자체로 웹에 게시할 수는 없으며 보정 작업을 거친 후 JPG 등으로 저장한 다음에 사용해야 하는 파일입니다. 더불어 DNG 파일을 보정하기 위해서는 편집 프로그램에서 DNG 파일을 지원해야 합니다. 요즘 사용되는 소프트웨어들에서는 대부분 DNG 파일을 지원하고 있습니다.

| RAW 파일의 히스토그램

| JPG 파일의 히스토그램

　히스토그램이란, 색상의 값과 밝기의 정도를 나타내는 그래프입니다. 편집 프로그램에서 RAW 파일과 JPG 파일을 불러온 다음 히스토그램을 살펴보면, RAW 파일 쪽의 히스토그램이 가로로 좀 더 넓게 배치되어 있다는 사실을 알 수 있습니다. 쉽게 설명하자면, RAW 파일 쪽이 좀 더 골고루 분포된 색상 값과 밝기를 가지고 있다고 해석할 수 있습니다. 이런 데이터는 보정을 할 때 더 큰 자유도를 선사합니다.

　RAW 파일 촬영을 위한 스마트폰 설정 방법은 PART 2에서 이미 소개했습니다. RAW 파일을 포함한 사진 보정 방법은 다음 PART에서 상세히 다룹니다.

측광 모드 활용하기

이미지 촬영에서 측광(Light Metering)이란, 피사체의 밝기를 어느 범위까지 측정할 것인지를 결정하는 방식을 일컫는 말입니다. 쉽게 설명하자면, 빛을 측정하는 모드라고 할 수 있습니다. 카메라에서는 빛을 이용해 이미지를 촬영하게 된다고 설명했었죠? 이 빛을 계산할 때 사용하는 방식이 바로 측광입니다.

스마트폰 프로 모드에서 상단에 있는 눈 모양 아이콘이 측광 모드를 변경할 수 있는 버튼입니다. 측광 모드는 수동 모드에서만 변경할 수 있습니다.

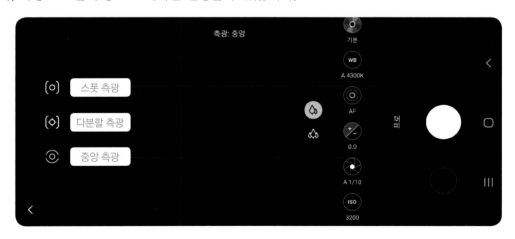

스마트폰 프로 모드에서는 중앙 측광, 다분할 측광, 스폿 측광 세 가지 종류의 측광 모드를 이용할 수 있습니다.

❶ 중앙 측광 : 이미지 중앙부를 중심으로 빛을 측정합니다. 화면의 중심부를 기준으로 노출이 설정됩니다.

❷ 다분할 측광 : 화면을 여러 개의 구역으로 나눈 다음 빛을 측정한 후 평균값으로 노출을 설정합니다. 전체의 평균 값으로 노출을 맞추는 방식이므로 초보자분들이 사용하기에 좋습니다.

❸ 스폿 측광 : 정중앙 부분의 아주 좁은 부분의 빛을 측정하여 노출을 설정합니다. 역광 촬영 시 유용하게 쓸 수 있습니다. 스폿 측광을 유용하게 사용하기 위해서는 사전에 충분한 연습이 필요할 수 있습니다.

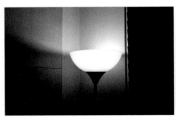 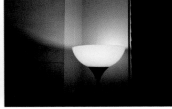

| 중앙 측광　　　　　　　　　　| 다분할 측광　　　　　　　　　　| 스폿 측광

측광 모드는 빛이 충분한 밝은 야외에서는 변화를 느끼기 어렵습니다. 어두운 환경이나 실내에서 인물 사진을 촬영하는 등 빛의 변화가 크게 날 때에는 결과물의 차이가 두드러집니다.

| 스폿 측광으로 담은 실루엣 사진

특히 스폿 측광의 경우에는 역광 사진을 촬영하는 등 아주 작은 부분에 노출을 맞춰야 할 때 유용하게 쓸 수 있는 기법이므로 적극적으로 활용해보시길 추천합니다.

포커스를 내 마음대로 만들기

대부분의 촬영 환경에서 포커스는 자동 포커스(오토 포커스)가 유리합니다. 사람이 눈으로 볼 때의 포커스는 정확하지 않을 수 있고 작은 스마트폰 화면에선 구분하기 어렵기 때문입니다. 더불어 움직이는 피사체를 촬영하는 동영상은 오토 포커스가 더욱 중요하기도 합니다. 반면에 특정 상황에서는 오토 포커스가 아니라 매뉴얼 포커스(수동 포커스)가 필요할 수 있습니다. 수동 초점 기능이라고 부르기도 합니다.

| 피사체가 여러 개일 경우 오토 포커스를 원하는 곳에 잡기 어렵습니다.

요즘 나오는 스마트폰들은 대체로 오토 포커스 기능이 훌륭합니다. 이렇게 훌륭한 오토 포커스 기능은 오히려 단점이 될 때도 있는데요. 촬영 환경에서 피사체가 복잡하게 배치되어 있을 때입니다. 가령, 위 사진에서 카메라는 인물에 포커스를 맞출 수도 있고, 바람개비에 포커스를 두거나 메밀꽃 자체에 포커스를 둘 수도 있습니다. 사람의 눈으로 볼 때에는 당연히 인물에 포커스를 두는 게 정상이겠지만, 카메라의 눈으로 볼 땐 그렇지가 않습니다. 따라서 스마트폰의 화면을 터치해서 포커스를 잡아주거나 수동 포커스를 써야 합니다. (PART 3에서 설명한 '포커스와 노출 고정' 기능을 이용할 수도 있습니다.)

| 밤하늘의 별을 찍고 싶다면 수동 포커스가 필수입니다.

 또 수동 포커스가 필요한 경우는, 촬영 환경이 매우 어두워서 정확하게 피사체를 구분하기 어려울 때입니다. 예를 들어 밤 하늘의 별을 촬영할 때에는 주변이 너무 어둡기 때문에 카메라가 자동으로 포커스를 잡아낼 수 없게 됩니다. 카메라 화면에 보이는 피사체가 구분이 거의 불가능하기 때문입니다. 이때에는 오토 포커스가 아니라 매뉴얼 포커스를 사용해서 밤하늘에 포커스를 두는 방식으로 촬영해야 합니다.

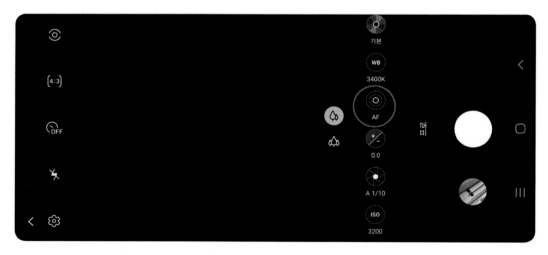

프로 모드에서 AF라고 표시된 버튼을 클릭합니다.

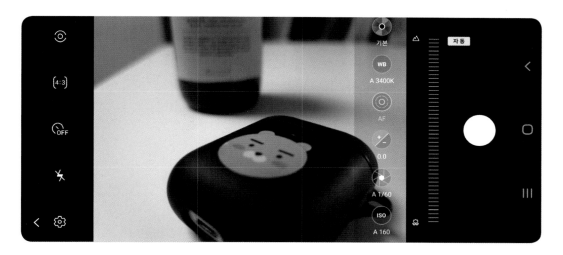

처음에는 포커스가 AF로 잡혀 있습니다. AF는 오토 포커스(Auto Focus)의 약자이며 MF는 (Manual Focus)의 약자입니다. 이 상태에서 조절 바를 이용해 포커스를 수동으로 조절해 주면, AF가 MF로 바뀌게 됩니다.

포커스 조절이 아래쪽으로 내려갈수록(꽃 모양) 가까운 곳에 포커스를 잡습니다. 수동 포커스에서 화면을 자세히 살펴보면, 초록색 테두리가 생성된 걸 알 수 있는데요. 이 초록색이 현재 포커스가 잡히는 부분을 표시해 주는 기능입니다. 수동 포커스를 사용할 땐 이 초록색 표시를 잘 확인해야 합니다.

포커스 조절을 위쪽으로 올리면(산 모양) 멀리 있는 곳에 포커스를 잡습니다. 배경에 포커스가 잡히는 방식입니다. 마찬가지로 초록색 표시를 통해 현재 포커스가 잡히는 부분을 사전에 체크할 수 있습니다. 수동 포커스의 경우 피사체가 바뀌어도 포커스는 바뀌지 않으므로 피사체가 바뀌거나 움직일 때마다 포커스를 다시 잡아주어야 합니다. 조금 번거롭지만 훌륭한 사진을 위해서는 꼭 알아두어야 할 내용입니다.

PART 4에서 소개한 블러 모드 사용과는 다르게 프로 모드에서 촬영한 사진은 포커스와 측광 모드를 편집에서 변경할 수 없으므로 집중해서 촬영해야 합니다.

수동 포커스를 활용하여 스마트폰으로 밤하늘 별 사진 촬영에 도전해보세요.

프로 모드에서 쓸 수 있는
추가 기능들

스마트폰 프로 모드에서는 추가로 이미지의 색감을 자체적으로 조절할 수 있는 기능을 제공합니다.

프로 모드 화면에서 메뉴들 중 '기본'이라고 된 버튼을 클릭해서 색감 조절을 시작할 수 있습니다.

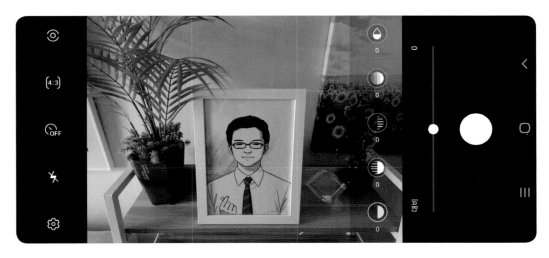

총 5개의 색감을 조절할 수 있습니다. 순서대로 대비, 하이라이트, 쉐도우, 채도, 틴트입니다.

| 프로 모드에서 대비 조절

　대비는 물체와 배경을 구별할 수 있게 해주는 특성입니다. 대비 값이 높으면 경계가 뚜렷해집니다. 어두운색은 더 어둡게, 밝은 색은 더 밝게 표현됩니다. 대비 값이 낮으면 사진이 전체적으로 회색 톤으로 바뀌게 됩니다.

| 프로 모드에서 하이라이트 조절

　하이라이트란 이미지에서 밝은 부분을 의미합니다. 가장 밝은 부분의 값을 조절합니다. 하이라이트가 낮으면 밝은 부분이 다소 어둡게 표현됩니다. 반대로 하이라이트가 높으면 밝은 부분이 더 밝게 표현됩니다.

| 프로 모드에서 쉐도우 조절

　쉐도우는 하이라이트와 반대되는 개념으로 어두운 부분을 의미합니다. 쉐도우가 낮으면 어두운 부분이 밝아지며, 쉐도우가 높으면 어두운 부분이 좀 더 어둡게 표현됩니다.

| 프로 모드에서 채도 조절

채도란 쉽게 이야기하면 색상의 진하기라고 할 수 있습니다. 채도 값을 올리면 이미지의 색상이 전체적으로 진해집니다. 채도를 내리면 흑백사진처럼 변하게 됩니다. 채도의 경우 이미지 색상에 큰 영향을 주는 요소이므로 세밀하게 조절하는 게 좋습니다.

| 프로 모드에서 틴트 조절

틴트는 색조를 뜻합니다. 틴트의 경우 내리면 초록색 톤이, 올릴 경우 보라색 톤이 잡힙니다. 세밀하게 조절할 필요가 있으며 틴트의 경우 전체적인 사진의 색감을 크게 바꾸는 요소이므로 아주 많이 조정하지는 않는 게 일반적입니다.

⚡ 색감 조절 값을 지정하면 RAW 파일로 저장할 수 없습니다.

스마트폰 프로 모드에서 색감 조절을 지정하면 RAW 파일이 저장되지 않습니다. JPG로만 저장할 수 있습니다. 일반적으로 프로 모드를 사용하는 이유가 RAW 파일을 얻기 위해서라는 점을 고려할 때, 지금까지의 스마트폰에서의 프로 모드 기능 중 색감 조절 기능은 RAW 파일을 저장할 수 없다는 단점 때문에 잘 사용되지는 않는 편입니다. 보통은 RAW로 촬영 후 사진 보정 프로그램에서 대비, 하이라이트, 틴트 등 모든 부분을 손볼 수 있으므로 RAW로 촬영 후 사진 보정 단계에서 보정합니다.

꿀팁 💿 스마트폰으로 장노출 사진 촬영하기

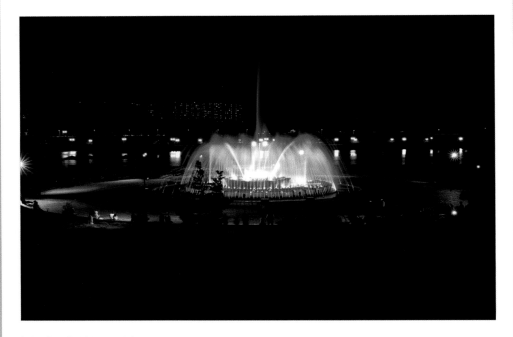

| 장노출로 촬영한 야경 사진

장노출 사진은 사진을 연습하는 분들이 도전해 볼만한 분야입니다. 자동차 헤드라이트의 궤적을 만들거나 조명 분수에서 뿜어져 나오는 물의 움직임을 표현할 수도 있습니다. 이런 궤적을 만들려면 장노출로 사진을 촬영해야 하는데요. 사진이라는 것은 기본적으로 멈춰 있는 시간의 순간을 촬영하는 기술이지만, 장노출의 경우에는 특정 시점의 시간 흐름을 보여준다는 점에서 아주 독특하고 재미있는 장르입니다.

장노출은 이름 그대로 카메라 렌즈에 장시간 빛을 노출하는 기법입니다. 셔터스피드에 대한 이해가 필요한 분야인데, 이 책의 앞 부분에서 셔터스피드에 대해 상세히 다루었습니다. 셔터스피드는 사진을 촬영할 때 셔터가 열렸다가 닫힐 때까지의 시간을 말하는데요. 셔터가 오래도록 열려있을수록 센서로 받아들이는 빛이 많아지면서 빛의 잔상이 남게 되는 현상이 나타납니다. 셔터스피드를 이용해 어두운 환경에서도 더 밝은 사진을 찍을 수 있게 되는 셈입니다. 잔상을 활용하면, 빛의 궤적을 남길 수 있습니다.

준비물

1 프로 모드에서 셔터 스피드를 조절할 수 있는 스마트폰

2 삼각대(스마트폰용 또는 일반 삼각대 등)

장노출 사진을 촬영하기 위해서는 준비물이 필요합니다. 우선 가장 중요한 카메라, 그러니까 스마트폰이 필요합니다. 프로 모드에서 셔터스피드를 조절할 수 있는 스마트폰이어야 합니다. 최근에 나오는 스마트폰들은 대부분 프로 모드를 지원하며 셔터스피드 조절 기능을 갖추고 있습니다.

두 번째로 삼각대가 필요합니다. 삼각대는 셔터가 오래도록 열려있으면서 사진 촬영을 이어갈 때 카메라가 흔들리지 않게끔 해주는 역할을 합니다. 장노출 사진에서는 아주 미세한 떨림에도 사진 결과물에 영향을 많이 주기 때문에 스마트폰을 안정적으로 거치할 수 있는 삼각대가 필수입니다.

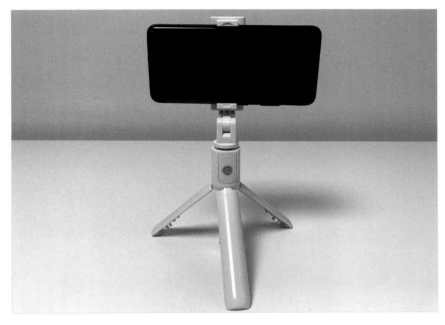

| 스마트폰용 삼각대

스마트폰용 삼각대가 있으면 활용해도 좋습니다. 단, 스마트폰 전용 삼각대는 그 특성상 무게가 가볍고 높이가 높지 않은 경우가 많으므로 제대로 된 장노출 사진을 위해서라면 카메라용 삼각대를 사용하는 게 좋습니다.

| 카메라용 삼각대에 스마트폰을 설치

보통 카메라용 삼각대는 스마트폰 전용 삼각대보다 좀 더 무겁고 튼튼한 편입니다. 가격도 좀 더 고가입니다. 대신 안정적으로 카메라 또는 스마트폰을 거치할 수 있습니다.

| 스마트폰 연결을 도와주는 클램프

카메라용 삼각대는 기본적으로 카메라를 거치할 수 있도록 디자인돼 있기 때문에 곧바로 스마트폰을 거치할 수 없는 경우가 많습니다. 카메라용 삼각대에 스마트폰을 연결하기 위해서는 스마트폰과 삼각대 사이를 연결해 주는 '클램프'라는 보조 부품이 추가로 필요합니다. 스마트폰용 클램프는 가까운 문구사나 인터넷에서 손쉽게 구매할 수 있습니다.

| 스마트폰 연결을 도와주는 클램프

클램프에는 삼각대와 연결할 수 있는 홈이 있습니다. 이 홈을 이용하여 삼각대에 클램프를 연결하고 스마트폰을 거치할 수 있습니다. 준비가 끝났으면 이제 스마트폰과 삼각대를 들고 장노출을 촬영할 장소로 갑니다.

✬ 스마트폰으로 장노출 사진 촬영하기 ✬

| 셔터스피드 조절로 촬영한 장노출 사진

앞에서 배운 프로 모드에서의 셔터스피드 조절 기능을 이용해 촬영을 합니다. 장노출 사진은 주변 환경과 피사체의 밝기 등에 따라 노출이 바뀌기 때문에 촬영 환경에 큰 영향을 받습니다. 따라서 단 한 번의 촬영으로 끝나는 것이 아니라 셔터스피드를 조금씩 조절해가며 여러 번 촬영하면서 최적의 값을 찾아내야 합니다.

PART 07

쉽지만 강력한
포토 에디터 앱 사진 편집

사진은 왜 보정해야 할까?

⚡ ✦ HDR 🔍 🕐 🌸

 콘텐츠 크리에이티브에서 많은 사람들이 사진과 동영상을 보정하는 것에 관심이 많습니다. 보정은 콘텐츠 편집이라고 할 수 있는데, 콘텐츠 편집은 수학 문제처럼 정답이 있는 분야가 아니기 때문에 충분한 연습과 경험이 요구되는 분야입니다. 보정에 어려움을 겪는 사람들이 종종 물어보는 질문은 '사진을 꼭 보정해서 써야 하나요?'입니다. 필자의 대답은 '그렇다' 입니다.

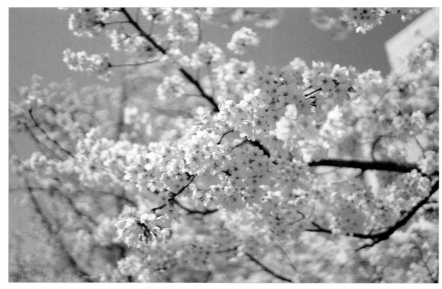

| 촬영 원본 사진

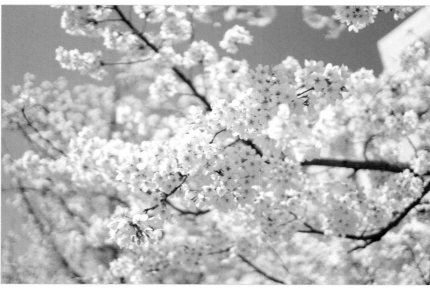

| 보정한 사진

우리가 촬영하는 사진과 동영상은 눈에 보이는 그대로 촬영되지 않습니다. 이미지 프로세싱 과정을 거쳐서 데이터로 저장되기 때문에 촬영하는 카메라, 밝기나 노출 등의 촬영 환경, 촬영자의 스킬 등 여러 가지 변수에 영향을 받습니다. 디지털로 촬영하는 사진은 디지털 이미지이며 실물이 존재하지 않는 가짜입니다. 우리 눈에는 사진처럼 보이지만, 실제로는 0과 1로 이루어진 데이터일 뿐입니다. 이러한 데이터는 비용 없이 복사가 가능합니다. 더불어 얼마든지 수정이 가능하죠. 따라서 사진이나 동영상 같은 이미지형 콘텐츠의 경우, 보정을 해서 사용을 하는 것이 유리합니다.

| 촬영 원본 | 보정본

필자는 촬영 못지않게 편집이 중요하다고 생각합니다. 비율로 따지자면, 촬영이 4이고 편집이 6 정도 되겠습니다. 촬영과 편집 모두 중요하지만, 콘텐츠 편집자의 시각에서는 편집이 좀 더 중요하다고 할 수 있습니다. 최종 결과물이 결정되는 곳이 바로 편집 단계이기 때문입니다.

| 촬영 원본 | 보정본

결과적으로 보정을 거친 사진이 훨씬 보기 좋으며 더 예쁩니다. 더 훌륭한 결과물을 위해서라면 우리는 보정 등 콘텐츠 편집을 배우고 익힐 필요가 있습니다.

기본 사진 편집 기능 기초 사용법

⚡ ✦ HDR 🔘 🕐 🌥️

갤럭시 스마트폰에 내장된 기본 사진 편집기(포토 에디터)에는 여러 가지 기능들이 다양하게 마련돼 있습니다. 우선 가장 기초적인 사용법부터 알아보겠습니다.

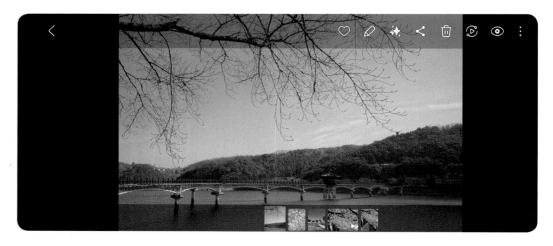

먼저 스마트폰에 있는 갤러리 앱으로 접속한 후 편집을 원하는 사진을 선택 후 [수정] 버튼을 클릭합니다. 연필 모양 아이콘을 클릭하면 됩니다. 연필 모양 아이콘은 가로 모드일 땐 상단에 있으며 세로 모드일 땐 하단에 배치되어 있습니다.

수정 모드로 들어가게 되면 오른쪽(세로 모드에서는 아래쪽)에 사진 편집 메뉴들이 나타납니다. 하나씩 알아보겠습니다.

❶ 자르기 및 회전 : 사진을 자르거나 회전시킵니다. 수평과 수직 각도도 조절할 수 있습니다.

❷ 필터 : 사진에 필터를 적용합니다.

❸ 조정 : 밝기, 대비, 그림자, 채도, 색온도 등 사진에 적용된 값을 세부적으로 조절합니다.

❹ 그리기 : 사진 위에 그림을 그리거나 스티커를 넣거나 텍스트를 삽입할 수 있습니다.

❺ 스타일과 색상 조정, AI 지우개 등 다양한 부가 기능을 이용할 수 있는 버튼입니다.

1. 불필요한 부분을 지우는 사진 자르기

사진에 불필요한 요소가 나타나 있으면 전체적인 분위기가 나쁘게 보입니다. 이럴 땐 크롭
(Crop)이라고 부르는 사진을 잘라내는 방법을 이용하면 됩니다. 사진 편집 화면에서 자르기/회
전 버튼을 클릭합니다.

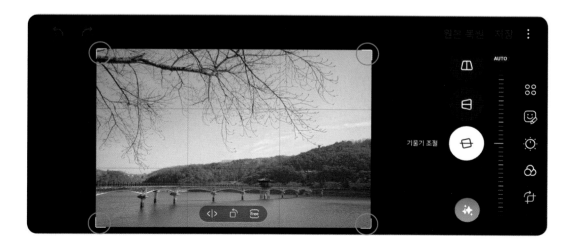

사진 끝 모서리에 있는 4개의 점을 이용해 사진을 잘라낼 수 있습니다. 이때 사진을 회전시키거나 뒤집는 기능도 함께 이용할 수 있습니다.

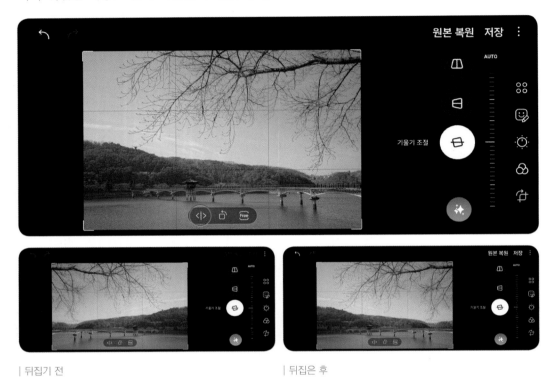

| 뒤집기 전

| 뒤집은 후

사진을 좌우 수평으로 뒤집습니다.

2. 사진 회전과 비율 조절

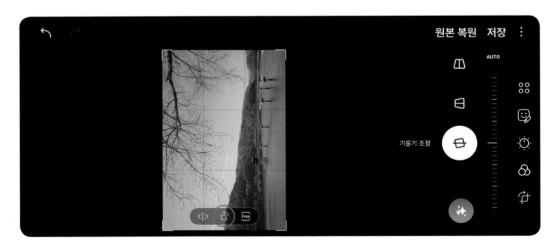

사진 아래쪽 가운데에 있는 버튼은 사진을 왼쪽으로 90도 각도로 회전하는 기능입니다.

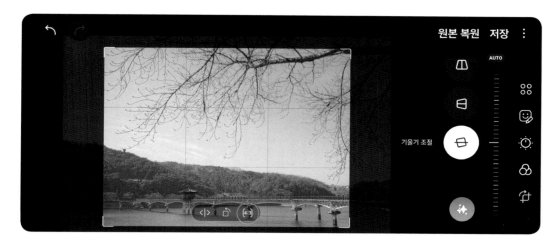

3번째에 있는 버튼은 촬영된 사진에 따라서 나타나는 버튼이 달라집니다. 예를 들어 'Free'로 표시될 수도 있고 '4:3'처럼 비율로 표시될 수도 있습니다. 이 버튼을 클릭하면 사진을 원하는 비율로 정확하게 설정할 수 있습니다.

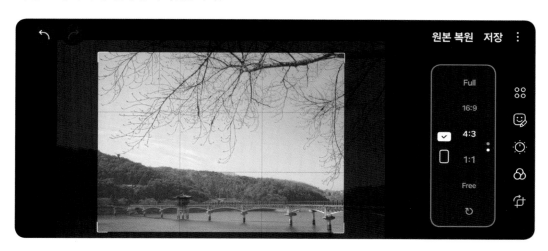

여기에서 원하는 비율로 이미지를 지정할 수 있습니다. Free, 1:1, 4:3, 16:9, Full의 비율을 지원합니다. 가로 사진을 세로 사진으로, 혹은 그 반대로 변환도 가능합니다.

⚡ 어떤 비율을 사용하는 게 좋은가요?

일반적으로 많이 사용되는 비율은 4:3, 16:9입니다(가로 사진). 세로 사진은 주로 9:16이 많이 사용됩니다.

3. 보기 좋은 사진을 위한 사진 수평/수직 조절

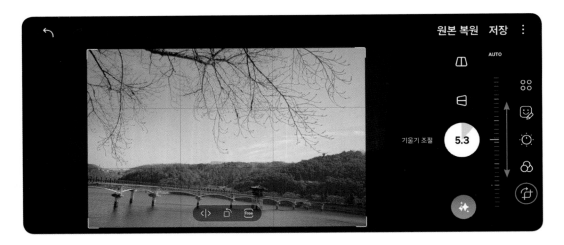

사진 편집 화면에서 자르기 및 회전 버튼을 클릭합니다. 버튼 옆에 나타나는 기울기 조절 버튼을 이용해서 위쪽 혹은 아래쪽으로 움직여가면서 사진의 기울기를 맞춰줍니다.

수평 버튼에서 사진의 수평을 조절할 수 있습니다.

　수직 조절 버튼을 이용해서 수직 방향으로도 조절할 수 있습니다. 사진 편집 과정에서 사진의 기울기를 조절할 경우 사진의 테두리 부분인 화각을 일부 잃게 됩니다. 위 그림에서 화면을 벗어나 어둡게 표시된 곳이 잘려 나가는 부분입니다. 사진을 회전하게 되면, 빈 곳을 보여주지 않기 위해 사진이 약간 확대되는 방식으로 편집됩니다. 따라서 가장 좋은 방법은 처음 촬영할 때부터 수평을 맞추고 촬영하는 것입니다.

　기울기 조절 화면에서 조절기 끝부분에 보면 [AUTO]라는 이름의 버튼이 있습니다. 이 버튼은 사진 편집 프로그램에서 자동으로 기울기를 조절해 주는 기능입니다. 프로그램 입장에서 사진을 살펴보고 기울기를 자동으로 맞춰주는 기능인데 상황에 따라 유용할 수도, 그렇지 않을 수도 있습니다. 보통은 [AUTO] 기능으로 기울기를 조절하는 것보다는 사람이 직접 기울기 조절을 하는 방법이 원하는 결과물을 만드는데 더 유용합니다.

사진에 필터 적용하기

갤럭시 기본 사진 편집기에도 사전 정의된 필터가 있습니다. 이러한 필터들은 사진 편집 및 사진 보정 작업을 좀 더 수월하고 효율적으로 만들어주는 요소입니다. 실제로는 보정 작업의 요소들을 하나씩 수동으로 편집해 주는 게 좀 더 정확하겠지만, 시간이 오래 걸린다는 단점도 있기 때문에 적절하게 필터를 활용한다면, 사진 편집에 소요되는 시간을 대폭 줄일 수 있게 됩니다.

사진 편집 화면에서 필터 버튼을 클릭합니다. 처음에 원본으로 시작합니다. 이때 여러 개의 내장된 사진 필터들을 살펴볼 수 있습니다. 여러 가지 필터들을 직접 눌러보면서 편집하고 있는 사진에 잘 어울리는 필터가 있는지 살펴봅니다.

여러 가지 필터들을 직접 클릭해 보면서 적용해 봅니다.

| 아이보리 필터를 50% 적용한 사진

필터를 적용하면 기본값이 100으로 적용됩니다. 최대치가 100이며 최소치로는 0으로 만들 수 있습니다. 각 필터의 값이 0일 경우, 원본과 똑같은 사진이 됩니다. 각 필터에 적용된 값을 조절할 수도 있으며 이때에는 필터 옆에 나타나는 조절기를 이용합니다. 필터의 값을 내리면 필터 효과를 더 약하게 적용하겠다는 의미입니다. 필터 값을 0으로 설정하면 필터가 적용되지 않은 것과 똑같은 사진 결과물이 만들어집니다.

매력적이고 특별한 사진을 원한다면 흑백 사진도 적극적으로 활용해 보세요. 흑백 사진이라고 해서 하나의 흑백 사진이 아니라 다양한 색감 차이에 따른 종류가 있습니다. 흑백 사진의 스타일에 따라 고즈넉하고 분위기 있는 연출이 가능한 이미지도 많으므로 흑백 사진 필터도 활용해 보시기 바랍니다. 갤럭시 기본 사진 편집기 필터에서 흑백 또는 B&W를 선택하면 간편하게 사진을 흑백으로 만들 수 있습니다.

[원본 복원] 버튼을 클릭하면 사진을 언제든지 원본으로 복원할 수 있습니다. 디지털 사진 편집의 최대 장점 중 하나입니다. 따라서 마음껏 편집해 보고 연습해 보세요. 그리고 필요하다면 원본으로 복원하세요

사진을 밝게
또는 더 어둡게 만드는 밝기

　사진 편집에서 밝기는 대단히 중요한 요소입니다. 밝고 화사한 사진과 어둡고 칙칙한 느낌의 사진은 분위기가 다릅니다. 반드시 밝은 사진이 더 좋다, 나쁘다고 하는 건 아닙니다. 상황에 따라 어두운 분위기가 더 적절한 경우도 있습니다. 일반적으로는 어두운 사진보다는 밝은 사진이 보기가 좋은 편이며 사람들이 선호합니다. 초보자분들은 실제보다 조금 밝게 보정하는 방법으로 연습해 보는 걸 권장합니다.

| 촬영 원본

| 밝기 보정

　어두운 사진을 밝기 보정 작업을 통해 좀 더 밝고 화사한 느낌으로 보정해 봅니다.

　작업이 모두 완료된 다음 저장하는 습관을 들여보세요. 작업 내역은 자동으로 저장되므로 결과물을 중간에 저장할 필요가 없습니다. 더불어 작업한 내역은 언제든지 취소가 가능하므로 자신감 있게 편집을 시작해보세요.

사진 편집 화면에서 조정 버튼을 클릭 후 시작합니다. 여기에는 수동으로 조절할 수 있는 다양한 기능들이 포함돼 있습니다. 하나씩 살펴보겠습니다.

❶ 라이트밸런스 : "빛의 균형"이라는 의미이며 사진의 밝기를 조절할 때 사용합니다. +값으로 조절하면 밝은 영역은 조금 밝게, 어두운 영역은 밝은 영역에 맞춰 더욱 밝게 변경합니다. −값으로 조절하면 밝은 영역은 조금 어둡게 만들고, 어두운 영역은 더욱 어둡게 변경합니다.

❷ 밝기 : 밝기는 말 그대로 사진의 밝기이며 사진을 전체적으로 밝게 혹은 더 어둡게 바꿉니다.

❸ 노출 : 사진의 노출값을 조절합니다. +100으로 이동할수록 사진이 밝아지며 −100으로 갈수록 사진은 어두워집니다. 밝은 것은 더 밝게, 어두운 것은 더 어둡게 만들 때 필요합니다.

❹ 대비 : 대비는 물체와 배경을 구별할 수 있게 해주는 특성입니다. 대비 값이 높으면 경계가 뚜렷해지며 어두운색은 더 어둡게, 밝은색은 더 밝게 표현됩니다. 대비 값이 낮으면 사진이 전체적으로 회색 톤으로 바뀝니다.

❺ 하이라이트 : 사진의 밝은 부분을 뜻합니다. 하이라이트 값을 올리면 사진에서 밝은 부분이 밝게 변하고, 낮추면 밝은 부분은 어둡게 변합니다.

❻ 그림자 : 사진의 어두운 부분을 그림자로 인식합니다. 그림자 값을 올리면 사진에서 어두운 부분이 밝게 변하고, 낮추면 어두운 부분은 더욱 어둡게 변합니다.

❼ 채도 : 채도는 쉽게 이야기하면 색상의 진하기라고 할 수 있습니다. 채도 값을 올리면 사진의 색감이 진해지고 채도를 내리면 흑백 사진처럼 변합니다.

❽ 틴트 : 사진 편집에서 틴트(Tint)란 전체적인 색감에 특정 색상을 더해 분위기를 조절하는 기능입니다. 틴트를 사용하면 사진의 따뜻함, 차가움, 밝음, 어두움 등 다양한 느낌을 표현할 수 있습니다.

❾ 색온도 : 색상에 있는 온도에 해당하는 색감을 조절합니다.

❿ 선명도 : 사진의 선명함을 조절합니다. 선명도를 올리면 사진이 선명해지면서 거칠게 보입니다. 선명도를 내리면 사진이 부드럽게 보입니다.

⓫ 명료도 : 선명도 기능과 비슷하게 명료도라는 기능은 빛 자체를 변화해 주기보다는 빛의 영향을 응용하는 기능입니다. 이미지의 밝은 영역은 아주 조금 밝게 만들고, 어두운 영역을 더 어둡게 만들어서 질감, 즉 사진의 입체감을 살리는 기능입니다.

라이트밸런스와 밝기 등을 조절하여 사진의 밝기를 변경해 보겠습니다. 사진 편집 화면에서 라이트밸런스를 선택하고 시작합니다.

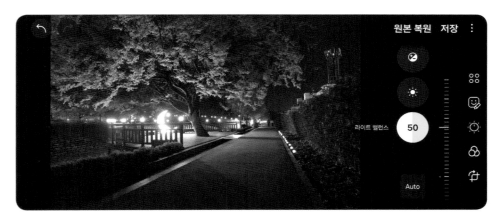

라이트밸런스 값을 올려서 50으로 설정해 줍니다.

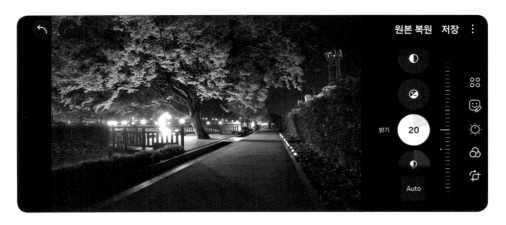

밝기는 20 정도로 설정하여 적당하게 밝은 사진으로 만듭니다.

대비는 35를 설정하여 어두운 느낌이 더욱 살아날 수 있도록 합니다.

마지막으로 명료도를 100까지 올려서 야경 사진이 좀 더 선명하고 예뻐 보이도록 만들어줍니다. 이후 저장 버튼을 클릭하여 저장을 저장합니다.

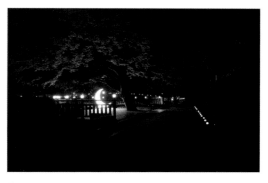

| 촬영 원본

| 밝기 보정

　이렇게 하면 밝기 조절이 끝나게 됩니다. 원본 사진과 밝기 조절만을 거친 보정본을 비교해 봅니다. 원본에 비해 확실히 디테일한 부분까지 보이고 사진이 전체적으로 밝아서 야경의 느낌이 더 살아나는 분위기를 연출하고 있습니다. 너무 어두워서 보이지 않던 부분들도(밤하늘 등) 밝기 조절을 통해 살려주었으며 나무의 전체적인 모양도 잘 살아난 모습입니다. 이렇듯 밝기 조절은 이미지 편집에서 굉장히 중요한 요소이며 핵심적인 부분이기 때문에 충분히 연습해서 자신만의 예쁜 이미지를 위한 밝기 보정 법을 익혀보시기를 바랍니다.

사진의 분위기를 결정하는 색상 보정

　사람들이 이미지를 볼 때 크게 영향받는 요소 중 하나는 색상입니다. 색상은 자극적이고 사람들의 이목을 집중시키는 데 필요한 요소로 색상을 잘 다루는 게 콘텐츠 편집자의 중요한 스킬 중 하나입니다. 사진의 전체적인 분위기를 결정하는 색상 보정 법을 알아봅니다.

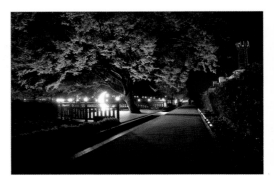

| 촬영 원본

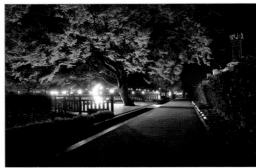

| 색상 보정 후

　이전에 작업하던 사진을 이어서 보정해 봅니다. 이전에 어두운 사진을 밝기 조정을 통해 밝게 보정한 후 색상 보정을 통해 좀 더 생동감 있고 강한 느낌으로 편집해 보겠습니다. 색상 보정에서는 기본적으로 색온도, 틴트, 채도를 조절할 수 있습니다.

먼저 색온도를 조절해 줍니다. 색온도를 조절하면 이미지의 전체적인 온도를 바꿀 수 있습니다. 색온도를 내리게 되면 이미지가 전체적으로 푸른 톤으로 바뀌며 색온도를 올리게 되면 이미지가 좀 더 따뜻한 톤으로 바뀝니다. 이때에는 전체적인 색상이 노란색 또는 주황색 톤으로 바뀝니다. 색온도는 이미지에 큰 영향을 주는 요소이기 때문에 과격하게 조절하기보다는 세밀하게 조정하는 게 좋습니다. 지금 편집 중인 사진은 야경 풍경 사진이지만, 조금 따뜻한 느낌을 주고 싶기 때문에 색온도를 조금 올려주는 방향으로 보정해 보겠습니다. 색온도를 30으로 설정합니다.

다음으로 틴트를 조절해 줄 차례입니다. 틴트는 색조라고 부르기도 합니다. 틴트 스펙트럼을 기준으로 색상이 나누어지는 데 구체적으로 설명하자면 내용이 엄청나게 길어지므로 여기에서는 단순하게 틴트를 내리면 초록색 톤으로 바뀌고 틴트를 올리면 보라색 톤으로 바뀐다고만 알아두고 넘어가겠습니다. 사진의 전체적인 톤을 조절한다고 생각하면 쉽습니다. 틴트의 경우에도 다른 보정과 마찬가지로 과격하게 조절할 경우 이미지가 자연스럽지 못하고 색상이 이상하게 보이기 때문에 세밀하게 조정을 해주어야 합니다. 예제 이미지에서는 나무가 이미지의 큰 부분을 차지하고 있으므로 나무의 푸름을 좀 더 강조하기 위해서 틴트를 살짝 낮추는 방향으로 보정해보겠습니다. 틴트를 –40으로 적용합니다.

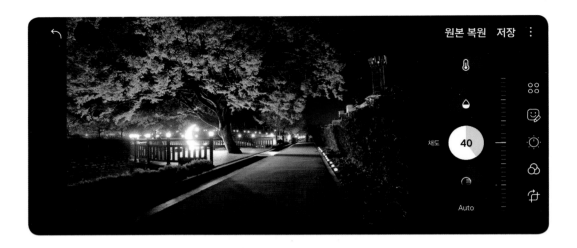

이제 채도를 조절해 줍니다. 채도는 사진 전체의 색상을 더 진하게 만들어주는 역할을 합니다. 초보자분들이 집중적으로 다루어야 할 부분도 채도입니다. 채도를 올리면 사진의 색상이 전체적으로 진하게 표현됩니다. 때에 따라서는 채도를 강하게 넣어야 할 수도 있습니다. 편집하는 이미지를 눈여겨보면서 채도를 조금씩 조절해서 예쁜 색감이 나올 수 있도록 만들어보세요. 채도를 적절하게 조절해서 이미지와 잘 어울리게 해주었습니다. 채도를 40 적용합니다.

| 색상 보정 전

| 색상 보정 후

밝기 조절을 먼저 한 뒤 색상 조절을 통해 좀 더 선명하고 진한 느낌의 사진으로 보정이 되었습니다.

AI와 함께하는 AI 사진 편집

⚡ ✦ HDR 🔍 ⏱ 🌥

갤럭시 스마트폰의 사진 편집 기능에는 AI 기술들이 접목되어 있습니다. 이 기능들은 새로운 제품이 나올 때마다 한층 더 업그레이드되는 중입니다. 이제 복잡한 편집 도구 없이도 누구나 전문가 수준의 사진을 만들 수 있는 시대가 열렸습니다. 갤럭시 AI가 제공하는 다양한 기능들을 통해 사진을 더욱 돋보이게 만들어 볼 수 있습니다. 갤럭시에서는 이 기능들을 '포토 어시스트'라고 부릅니다.

⚡ **어떤 갤럭시 모델에서 갤럭시 AI를 쓸 수 있나요?**

현재 기준으로 'One UI 6.1'이 적용된 갤럭시 S21, S22, S23 시리즈, 갤럭시 Z 폴드/플립 4,5,6 등에서 갤럭시 AI를 쓸 수 있습니다. 이후 출시되는 갤럭시 제품들에는 갤럭시 AI가 기본 적용됩니다.

갤럭시 스마트폰의 사진 편집 AI인 포토 어시스트에서는 크게 다음과 같은 기능들을 이용할 수 있습니다.

❶ 생성형 편집: 사진 속 물체를 자유롭게 이동, 삭제, 크기 조절할 수 있으며 AI가 배경을 자연스럽게 채워주는 기능도 있습니다. 이렇게 하면 완전히 새로운 사진을 만들 수 있습니다. 특히 배경을 채워주는 생성형 AI 기능이 주목받고 있으며 활용도가 높습니다.

❷ 스케치 변환 : 사진 위에 사용자가 직접 그린 스케치를 사진의 분위기에 맞는 사실적인 물체로 변환해서 만들어주는 기능입니다.

❸ 인물 사진 스튜디오 : 인물 사진을 다양한 예술 작품 스타일로 변환해 주는 기능입니다.

⚡ **갤럭시 AI 포토 어시스트 사용 시 주의점**

* 해당 기능을 사용하려면 스마트폰이 삼성 계정에 로그인되어 있어야 합니다.
* AI로 생성된 이미지는 왼쪽 아래에 AI 워터마크가 표시됩니다.
* 이미지 또는 이미지 내 콘텐츠 생성 시 편집 중인 이미지가 서버로 전송됩니다. 전송된 데이터는 해당 기능을 제공하기 위한 목적으로 처리되며, 삼성은 이를 저장하지 않습니다.
* AI 특성상 생성된 결과는 매번 다를 수 있습니다.

* 스케치 변환 및 인물 사진 스튜디오 기능은 갤럭시 Z 폴드6, Z 플립6에서 지원합니다. 모델에 따라 기능 지원 여부가 다를 수 있습니다.

1. 포토 어시스트 설정 방법

포토 어시스트 기능을 사용하려면 스마트폰 설정에서 포토 어시스트를 활성화해야 합니다. 사용을 원하지 않을 경우 설정에서 해당 기능을 꺼놓으면 됩니다. 제일 먼저 스마트폰에서 [설정] 앱으로 들어간 다음 메뉴에서 [Galaxy AI]를 찾아 클릭합니다. 여기에서 [포토 어시스트] 선택 후 기능을 활성화해서 [사용 중]으로 바꿉니다.

2. 생성형 편집 – 이미지 생성

생성형 사진 편집 기능은 이미지에 있는 물체의 크기를 조정하거나, 제거 또는 위치를 변경할 때 이미지를 분석하여 사용자의 설정에 맞는 최적화된 이미지로 재생성합니다. 또한 이미지에서 잘리거나 이동된 부분을 주변 배경에 맞게 채워주어 자연스럽고 스타일리쉬한 사진 편집이 가능합니다.

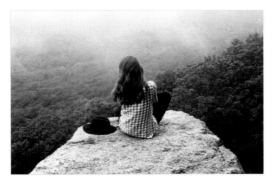

| 원본

| 수정본

 사진 속에 있는 물체를 클릭 몇 번 만으로도 자유롭게 이동, 삭제할 수 있습니다. 이때에는 사진에 물체가 배경과 정확하게 분리할 수 있어야 합니다.

생성형 편집 기능을 통해 만들어진 이미지는 생성형 AI를 통해 만들어졌다는 것을 명확히 하기 위해 결과물을 저장할 때 좌측 하단 모서리에 워터마크를 적용하여 생성형 편집 기능의 generative AI를 통해 제작된 것임을 표시합니다.

확인

 더불어 갤럭시 AI 기능을 이용해서 사진을 편집할 경우 생성형 편집 기능을 통해 만들어지는 이미지라는 워터마크가 삽입됩니다. 결과물 좌측 하단 모서리에 "AI로 생성한 콘텐츠"라고 하는 워터마크가 표시되는 사진 결과물이 생성되므로 이 부분도 참고해 주세요.

　제일 먼저 편집할 사진을 고른 다음 메뉴에 있는 [포토 어시스트] 버튼을 클릭합니다. 이 버튼은 반짝반짝하는 느낌의 AI 아이콘이며 정확한 명칭은 '포토 어시스트'입니다.

　포토 어시스트 화면으로 들어가게 되면 상단에 '이동하거나 삭제할 대상을 선택하거나 테두리를 따라 그리세요'라는 메시지가 나타나며 오른쪽(가로화면, 세로일 땐 아래쪽)에 기울기를 조절할 수 있는 슬라이드 바도 함께 나타납니다. 그리고 [생성] 버튼도 볼 수 있습니다.

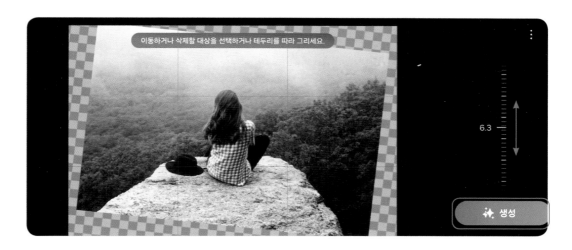

　슬라이드 바를 이용해 사진 기울기를 기울입니다. 이렇게 하면 사진이 기울기 조절되면서 상하좌우 공간에 빈 곳이 만들어집니다. 생성형 AI가 없다면, 이때에는 사진을 잘라내는 크롭(Crop) 방식으로 작업해 주어야 하지만, 생성형 AI를 이용하면 사진의 빈 곳을 생성해서 채워줄 수 있습니다. 필요한 만큼 기울기를 적용한 후 [생성] 버튼을 클릭합니다.

'새 풍경을 그리는 중...'이라는 문구와 '꼼꼼하게 색칠하는 중...'이라는 문구가 나오면서 결과물이 나타납니다.

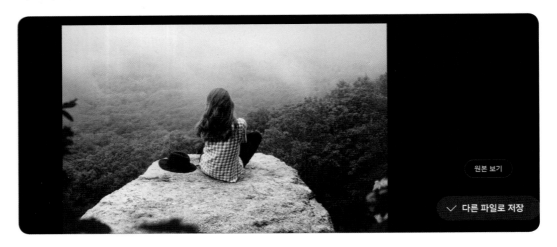

생성형 AI로 빈 곳을 채워서 만들어진 사진 결과물이 탄생했습니다.

생성형 AI를 이용하는 사진 편집 화면에서 변화를 주고 싶은 객체를 꾹~ 누릅니다. 이렇게 되면 객체 위에 지우개 버튼이 나타납니다. 여기에서 지우개 버튼을 클릭합니다.

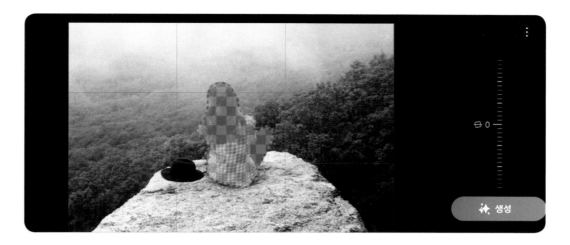

　지우개 버튼은 객체를 지우는 버튼입니다. 지우개 버튼을 클릭한 후에는 화면에서 해당 객체가 지워진 것처럼 연하게 나타납니다. 이후 [생성] 버튼을 클릭합니다.

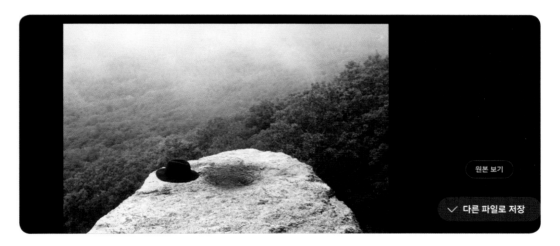

　이제 사진에서 마음에 들지 않는 요소들을 마음껏 지울 수 있습니다.

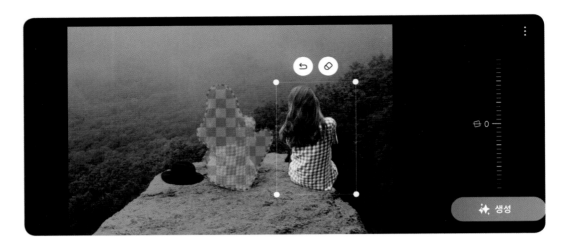

객체를 지우는 게 아니라 이동을 시키는 것도 가능합니다. 이동시키고 싶은 객체를 꾹~ 누른 후 원하는 위치에 가져다 놓습니다. 다음으로 [생성] 버튼을 클릭합니다.

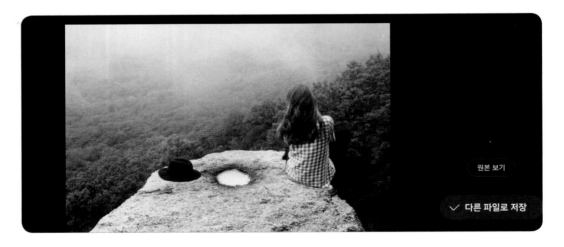

기존에 있던 자리는 지워지고 새로 옮겨진 자리에서 생성되는 방식입니다. 편리하게 사용이 가능하면서도 결과물이 훌륭하기 때문에 창의적으로 활용해 보시기 바랍니다!

3. 스케치 변환

갤럭시 AI 기능 중 스케치 모드를 소개할 차례입니다. 스케치 모드는 사용자의 상상력을 현실로 만들어주는 마법 같은 기능으로 간단한 스케치만으로도 사진을 놀랍도록 바꿀 수 있는 AI 기술입니다. 사용방법이 간편하고 복잡한 그림 관련 프로그램을 사용할 필요가 없다는 게 장점이며 갤럭시 스마트폰에 기본적으로 제공되는 기능으로 누구나 쉽게 사용할 수 있습니다. 애니메이션이나 그림, 사진 등 다양한 스타일로 변환하여 나만의 개성을 담은 작품을 만들 수 있고 스케치하는 동시에 거의 실시간으로 변환 결과를 확인할 수 있어 즐거운 작업 경험을 주는 편입니다. 이제 상상력을 마음껏 발휘해서 자유롭게 그림을 그리고 공유해 보도록 합시다.

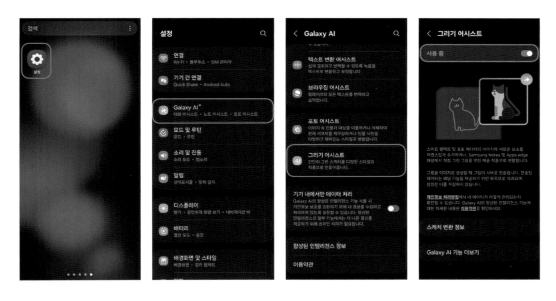

제일 먼저 그리기 어시스트가 활성화되어 있는지 체크합니다. [설정]에서 [Galaxy AI]로 들어간 다음 [그리기 어시스트]를 클릭하고 [사용 중]에 체크해서 활성화합니다.

위와 같은 풍경 사진에 스케치 변환 기능으로 사진을 편집해 보겠습니다.

제일 먼저 사진 편집 화면으로 들어간 다음 생성형 AI 모드로 들어갑니다.

　오른쪽 상단에 보면 그림을 그리는 것 같은 아이콘이 있는데 이 아이콘이 바로 스케치 모드 변환할 때 쓸 버튼입니다. 이곳을 클릭합니다.

　이전과는 약간 다른 사진 편집 화면으로 접속됩니다. 상단에 '이미지에 생성하고 싶은 것을 그리세요.'라는 문구가 나타납니다. 지금부터는 화면을 그림판이라고 생각하고 손가락이나 펜을 이용해 그림을 그려주면 됩니다. (오른쪽 메뉴에서 지우개를 선택해서 그림을 지울 수도 있습니다.)

　저는 하늘에 구름을 넣어보고 싶어서 위와 같이 그려주었습니다. 그런 다음 [생성] 버튼을 클릭합니다.

　이미지 생성을 하게 되면 총 4가지의 타입을 보여줍니다. 여기에서 마음에 드는 사진이 있다면 저장을 할 수 있습니다. 마음에 드는 결과물이 없다면 다시 편집을 이어가면 됩니다.

다음으로 구름 옆에 해를 넣어보겠습니다. 그림을 AI가 알아볼 수 있도록 그려준 뒤 [생성] 버튼을 클릭합니다.

배경과 잘 어울리는 해가 추가된 사진 결과물이 나왔습니다.

　바다 앞부분이 조금 심심해 보여서 의자 또는 벤치 등을 상상하며 그림을 그려보았습니다. [생성] 버튼을 클릭해서 결과물을 보겠습니다.

　마음에 드는 사진이 탄생했습니다. 처음에 상상했던 것보다 더 좋은 결과물이 나왔습니다. 단순한 그림만으로도 내용을 인식해서 마치 원래 그 자리에 있었던 것처럼 표현해 주는 갤럭시 AI의 스케치 변환 기능이었습니다.

4. 인물사진 스튜디오

갤럭시 AI에서 주목해야 할 기능으로 인물사진 스튜디오 기능이 있습니다. 갤럭시 AI의 인물사진 스튜디오는 AI 기술을 활용해 인물 사진을 예술적인 스타일로 변환할 수 있는 기능입니다. 인물사진을 다양한 방식으로 편집하거나 독창적인 결과물을 만들고 싶을 때 도움을 줍니다. 코믹, 3D 캐릭터, 수채화, 스케치 등 네 가지 스타일 중 하나를 선택하여 사진을 변환할 수 있으며 변환된 이미지에는 AI가 재구성한 문구가 추가됩니다. 앞에서 소개한 포토 어시스트 등의 기능처럼 사용자가 편하게 이용할 수 있도록 해두어서 사용법이 간단합니다. 또한, 스타일 적용 후 결과물을 저장하거나 반복 생성이 가능합니다. 인물사진 스튜디오 기능을 이용하면 사진 속 인물을 자동으로 인식하여 적절한 효과를 적용하도록 설계돼 있습니다. 다만, 이때 인물 인식이 잘되지 않는 경우(예 이미지 크기가 작거나 얼굴이 명확하지 않을 때)는 기능이 제한될 수 있고 인물이 인식되지 않을 수 있습니다.

갤럭시 갤러리에서 인물사진을 선택하고 AI 편집 화면으로 들어오게 되면, 자동으로 사진 아래쪽에 [인물 사진 스튜디오]라는 버튼이 생성됩니다. 이 버튼을 클릭합니다.

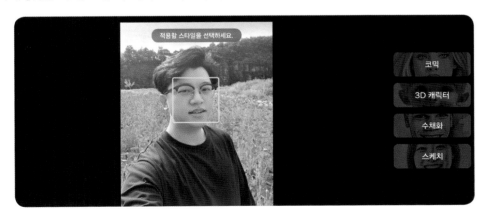

인물 사진의 경우 얼굴 쪽에 노란색 상자가 만들어지면서 얼굴이 인식되었다는 사실을 알려줍니다. 상단에는 '적용할 스타일을 선택하세요.'라는 문구가 나타나며 오른쪽에 총 4가지(코믹, 3D 캐릭터, 수채화, 스케치)의 스타일을 보여줍니다.

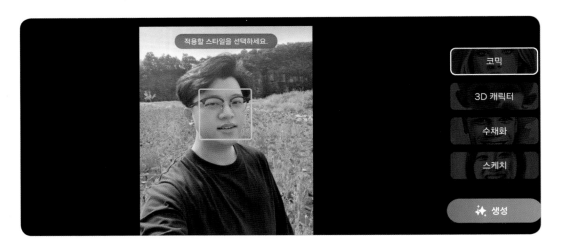

코믹을 선택하고 아래쪽에 [생성]을 클릭합니다.

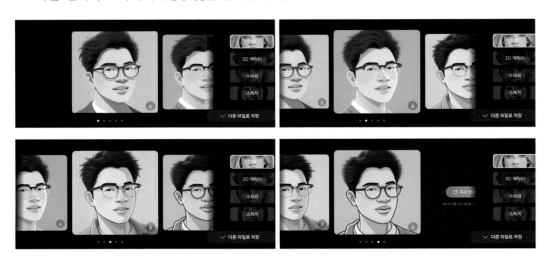

앞에서 소개한 스케치 변환 기능과 마찬가지로 총 4개의 결과물을 보여줍니다. 마음에 드는 결과물이 있다면 다운로드해서 사용하면 됩니다.

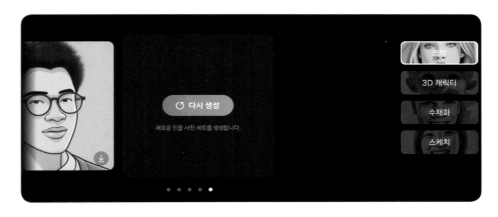

만약 마음에 드는 결과물이 없다면, 화면 끝에 있는 [다시 생성] 버튼을 클릭하여 새로운 인물 사진 세트를 생성해서 결과물을 확인해 보세요.

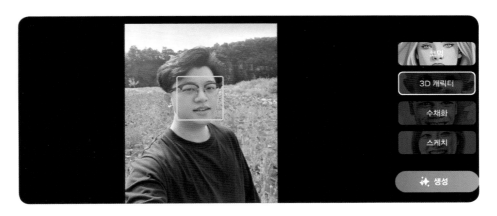

다음으로 3D 캐릭터를 만들어 봅니다.

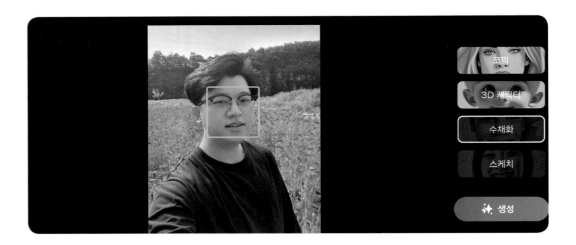

수채화 캐릭터를 만들어 봅니다.

다음으로 스케치로 변환해 봅니다.

마음에 드는 결과물이 있다면 다운로드해서 사용하면 됩니다.

에필로그 epilogue

　요즘 인기를 얻고 있는 숏폼 동영상(인스타그램 릴스, 유튜브 쇼츠 등), 인스타그램 라이브, V 컬러링(보이는 컬러링), 라이브 커머스 등 대부분의 콘텐츠들이 모바일 전용 콘텐츠로 바뀌고 있습니다. 이러한 스마트 콘텐츠들은 짧고 가볍지만, 자극적이고 재미 요소가 강화된 콘텐츠들입니다. 다른 사람들과 소통할 때 가장 좋은 카메라가 바로 스마트폰입니다.

　이제 스마트폰만으로도 충분히 예쁘고 멋진 사진을 촬영하고 편집할 수 있는 시대입니다. 이 책에서는 스마트폰을 활용하여 사진을 촬영하고 실무에서 사용되는 편집과 보정 기법까지 상세하게 다루었습니다. 단순히 기술만 나열하는 것이 아니라 독자분들이 원리를 이해하고 응용할 수 있도록 설계했고, 체계적으로 학습할 수 있도록 구성하였습니다.

　사진은 시각을 전달하는 이미지이며 기술과 감성이 적절하게 조합된 콘텐츠입니다. 따라서 기술만 있거나 감성만 담아서는 자신만의 콘텐츠를 만들어낼 수 없습니다. 책에서 소개한 다양한 방법들은 어디까지나 하나의 예시이며 정답이 아닙니다. 콘텐츠 제작에 정답은 없습니다.

　사진작가에겐 자신만의 감성과 기술을 개발하여 멋진 사진들로 갤러리를 가득 채울 수 있을 때까지 충분한 연습과 경험이 요구됩니다. 이 책을 통해 현재보다 더 많은 사진을 촬영하고, 더 많은 추억을 기록할 수 있길 바랍니다. 사진을 찍고, 보정 과정을 거치고, 예쁜 이미지로 만들어서 다른 사람들과 공유할 수 있습니다. 이런 즐거움을 꼭 경험해보시길 바랍니다.